VISUAL THINKING

OPTICAL PUZZLES TO BOOST YOUR BRAIN POWER

視覺思考練習題

160個增強腦力的解謎遊戲

葛瑞斯‧摩爾博士◎著

翁雅如◎譯

前　言

歡迎閱讀《視覺思考練習題》，本書有超過三十種不同的挑戰內容，海涵超過三百種謎題，能讓你同時體驗滿頭疑惑與愉悅的閱讀體驗。

從非文字推理到破解塗色謎題後取得隱藏的圖片，本書適合所有類型的讀者。不論是想要鍛鍊自己的目視技巧，測試自己的能力，還是單純只是想放鬆、找點樂子，本書都有合適的選擇。
不過爲求獲得最佳益處，你該嘗試所有不同類型的謎題——連看起來最棘手的謎題也不例外，因爲這樣的謎題可能對你的大腦有最大益處。

本書的謎題順序並無特殊規則，所以可以隨機挑選開始作答。
原則上來說，較難的謎題的順位會安排在本書後段內容，不過並不是每一篇都是這樣安排。

所有謎題都是從觀察爲基礎出發，不過你要怎麼處理觀察到的線索，隨著不同的挑戰也會有差異。
在某些情況下你只需要找出相關的細節，而其他時候則需要從你觀察到的線索中進行有邏輯性的刪減。本書底頁的解題區提供比較後段的謎題的完整解答，所以你不用擔心會不知道正確答案！
所有其他謎題也一樣都有答案可以查詢。

祝你玩得愉快！

葛瑞斯‧摩爾博士

目　錄

（為方便讀者查閱，中文版特別編輯此目錄。）

數形狀

本圖中有多少個正方形和／或長方形呢？
許多形狀會重疊在一起，
包含圖片外側的大長方形。

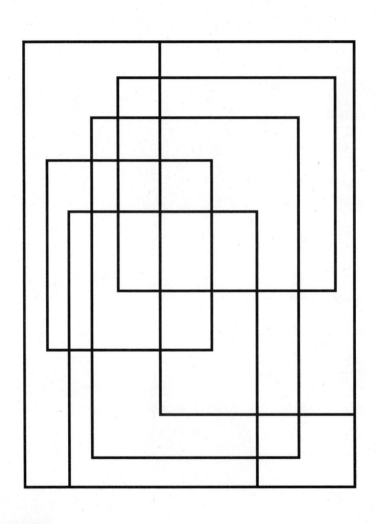

配對題

把成對的氣球圖片
配對起來，圖片可以翻轉。

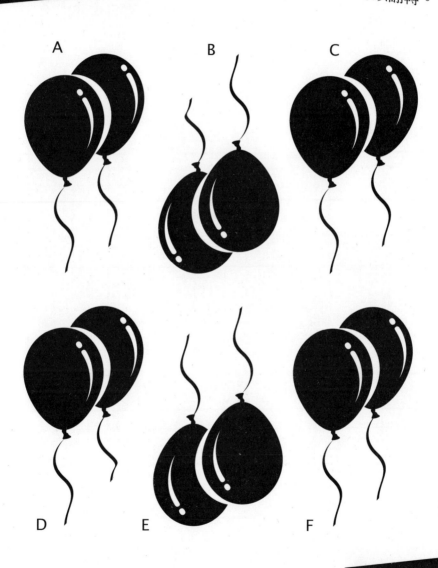

A

B

C

D

E

F

立方體難題

下圖中有多少個立方體呢?在部分立方體被移除前,
完整立方體的長寬高為5×4×4。
沒有任何立方體是「漂浮」在半空中喔。

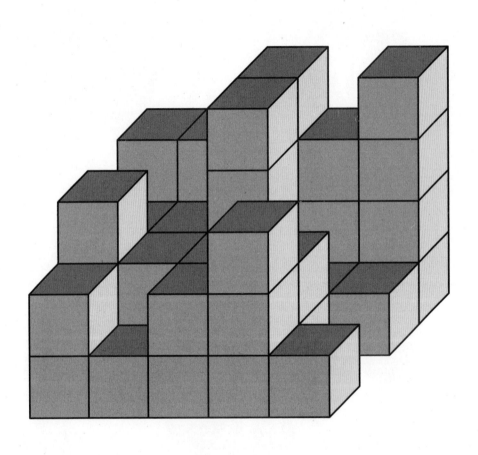

塗顏色─像素

按照對照表，將每個方格塗色，
即可顯現出隱藏的圖片。

| | | | | | | | | | | | | | | | | | | |
|---|
| 1 | 1 | 1 | 1 | 2 | 2 | 2 | 2 | 2 | 2 | 2 | 2 | 2 | 2 | 2 | 1 | 1 | 1 | 1 |
| 1 | 1 | 1 | 2 | 3 | 3 | 3 | 3 | 3 | 3 | 3 | 3 | 3 | 3 | 3 | 2 | 1 | 1 | 1 |
| 1 | 1 | 2 | 3 | 3 | 3 | 4 | 3 | 3 | 3 | 3 | 4 | 3 | 3 | 3 | 2 | 1 | 1 |
| 1 | 2 | 5 | 5 | 5 | 5 | 5 | 5 | 5 | 5 | 5 | 5 | 5 | 5 | 4 | 5 | 2 | 1 |
| 2 | 3 | 5 | 5 | 4 | 5 | 5 | 5 | 4 | 5 | 5 | 5 | 5 | 5 | 5 | 3 | 2 |
| 2 | 5 | 4 | 3 | 3 | 3 | 3 | 3 | 3 | 4 | 3 | 3 | 3 | 3 | 5 | 2 |
| 2 | 5 | 5 | 5 | 5 | 4 | 5 | 5 | 5 | 5 | 5 | 5 | 5 | 5 | 2 |
| 1 | 2 | 2 | 2 | 2 | 2 | 2 | 2 | 2 | 2 | 2 | 2 | 2 | 2 | 1 |
| 6 | 6 | 6 | 6 | 6 | 6 | 6 | 6 | 7 | 7 | 7 | 6 | 6 | 6 | 6 | 6 | 6 | 6 |
| 1 | 8 | 8 | 8 | 8 | 8 | 4 | 4 | 4 | 4 | 8 | 8 | 4 | 4 | 8 | 8 | 8 | 1 |
| 5 | 5 | 8 | 5 | 5 | 4 | 5 | 8 | 4 | 4 | 4 | 8 | 8 | 5 | 8 | 5 | 8 | 8 |
| 7 | 8 | 8 | 8 | 8 | 8 | 8 | 8 | 8 | 8 | 8 | 8 | 8 | 8 | 8 | 8 | 8 | 7 |
| 1 | 7 | 9 | 9 | 7 | 9 | 7 | 4 | 5 | 5 | 5 | 4 | 7 | 7 | 7 | 7 | 9 | 7 |
| 9 | 7 | 5 | 5 | 5 | 7 | 7 | 9 | 7 | 9 | 7 | 7 | 9 | 7 | 5 | 5 | 9 | 7 | 9 |
| 7 | 7 | 2 | 2 | 2 | 2 | 2 | 2 | 2 | 2 | 2 | 2 | 2 | 2 | 2 | 2 | 1 | 7 |
| 1 | 2 | 5 | 5 | 5 | 5 | 5 | 5 | 5 | 5 | 5 | 5 | 5 | 5 | 5 | 2 | 1 |
| 2 | 3 | 3 | 3 | 3 | 3 | 3 | 3 | 3 | 3 | 3 | 3 | 3 | 3 | 3 | 3 | 4 | 2 |
| 2 | 3 | 5 | 5 | 5 | 5 | 5 | 5 | 5 | 5 | 5 | 5 | 5 | 5 | 5 | 5 | 3 | 2 |
| 1 | 2 | 3 | 3 | 3 | 3 | 3 | 3 | 3 | 3 | 3 | 3 | 3 | 3 | 3 | 3 | 2 | 1 |
| 1 | 1 | 2 | 2 | 2 | 2 | 2 | 2 | 2 | 2 | 2 | 2 | 2 | 2 | 2 | 2 | 1 | 1 |

1──淺藍色	5──淺橘色	9──淺綠色	
2──黑色	6──紅色		
3──橘色	7──綠色		
4──黃色	8──咖啡色		

5

完全相符—船的形狀

下圖A到F中，
哪一張圖片與主圖完全相符？

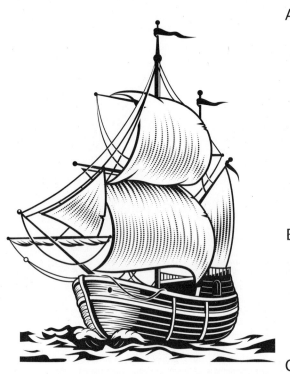

A

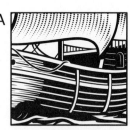

B

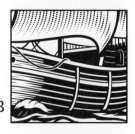

C

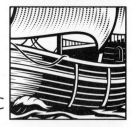

D

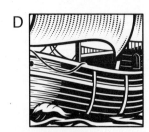

E

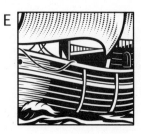

F

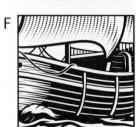

摺紙打洞

想像你按照下圖摺紙後打洞。
接著打開紙張，
哪一張圖片會是最後的結果？

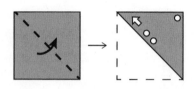

 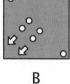 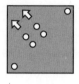 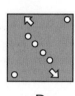 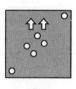

A B C D E

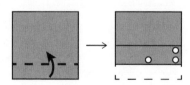

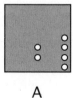 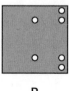 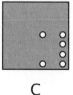

A B C D E

7

破解密碼

破解用來描述下列各圖的密碼，
於第二排的辨識碼中將正確的辨識碼圈出。

VB

PS

PB

VN

PN

 = BN VS SP VP PP

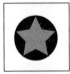
URE

AMO

TMO

ARE

TME

 = ARM TRO UME URO URE

鏡像圖片

下圖A到D中，
哪一張圖片是噴射機的正確鏡像圖？

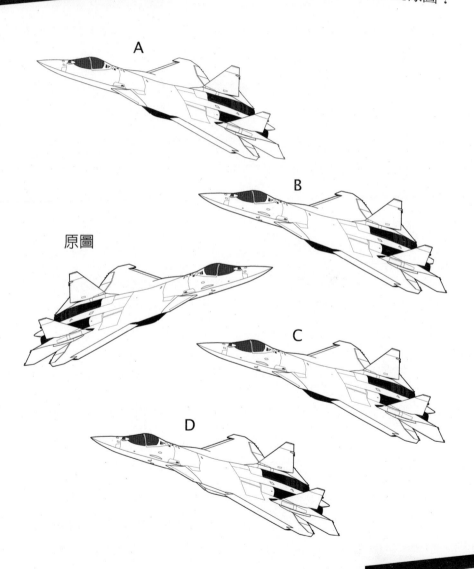

A

B

原圖

C

D

9

連連看

將數字從1開始（星號處）由小到大以直線連接起來，
揭露出隱藏的圖片。

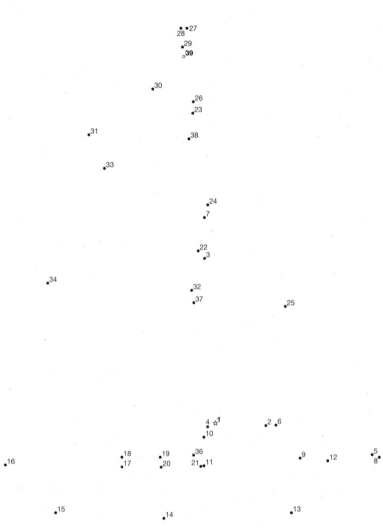

如欲完成下方圖案規則，
空格內應填入下列選項
A到E之中的哪一張圖片？

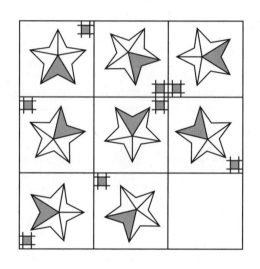

A B C D E

找出異類

找出每一列中與規則不符的圖片。

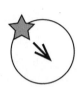
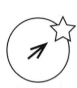
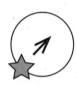

A B C D E

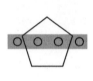
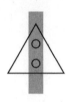
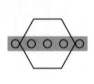
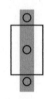

A B C D E

A B C D E

下圖A到D中，
剪下哪一張可以摺成最上圖的模樣？

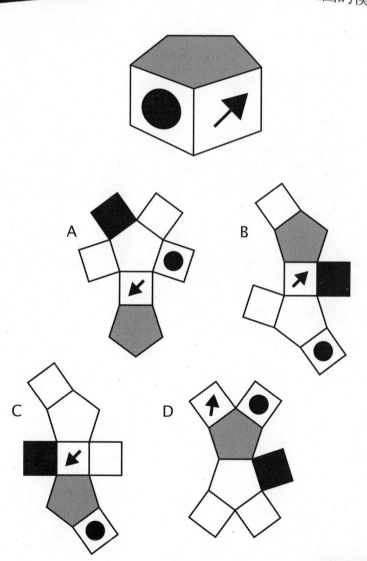

完全相符一挖蛋糕

下圖 A 到 F 之中，
哪一張可以拼入主圖中？

A

B

C

D

E

F
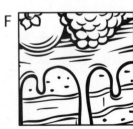

摺紙打洞

想像你按照下圖摺紙後打洞。
接著打開紙張，
哪一張圖片會是最後的結果？

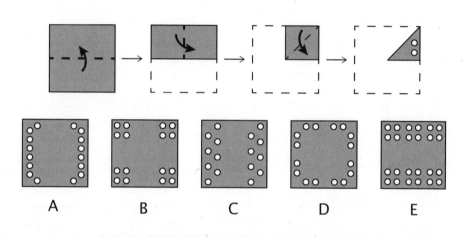

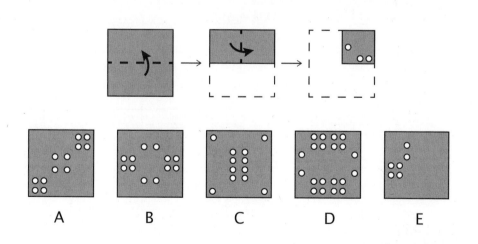

15 迷宮—長方形

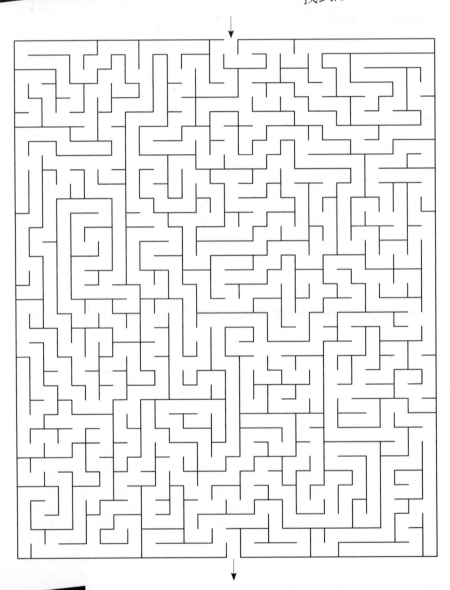

序列題

要完成序列，
下列選項A到E之中
應選擇何者來取代問號？

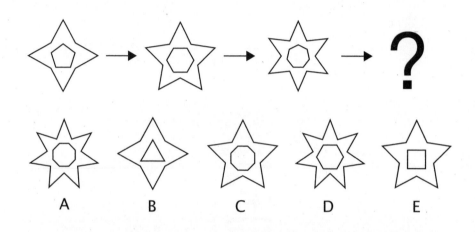

A　　　B　　　C　　　D　　　E

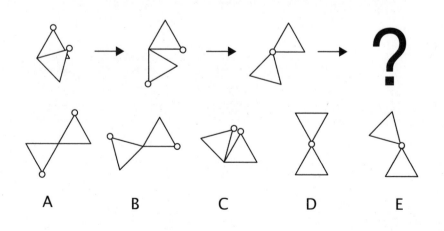

A　　　B　　　C　　　D　　　E

折疊立方體—找出錯誤

如果剪下本圖並摺疊成六面立方體，
請問 A 到 E 的立方體中，
何者不會出現？

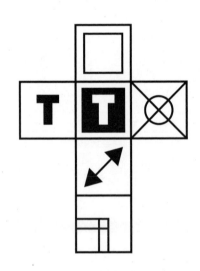

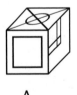 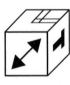 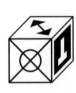 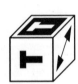 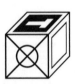

A B C D E

正確配對

把下列八張圖面合併成
四輛完整的車體。

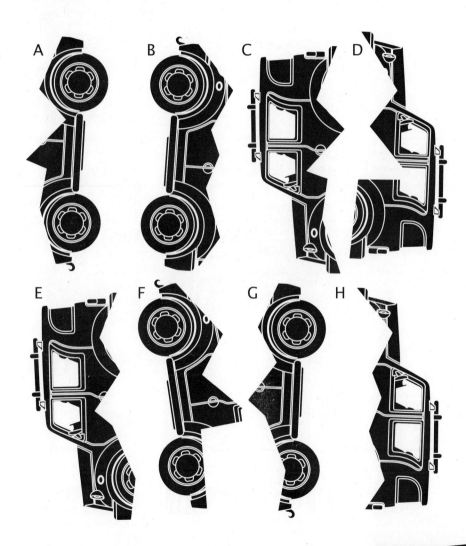

完全相符—蒸氣挑戰

下圖 A 到 F 之中，
哪一張圖可以拼入主圖中？

A
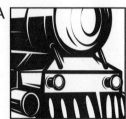

B
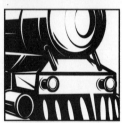

C

D

E

F

摺紙打洞

2０

想像你按照下圖摺紙後打洞。
接著打開紙張，
哪一張圖片會是最後的結果？

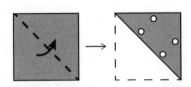

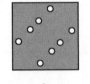 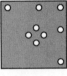 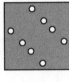 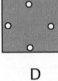 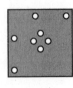

A B C D E

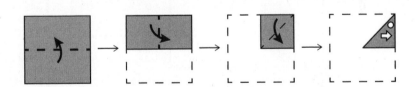

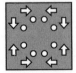

A B C D E

本圖中有多少個正方形和 / 或長方形呢？
許多形狀會重疊在一起，
包含圖片外側的大長方形。

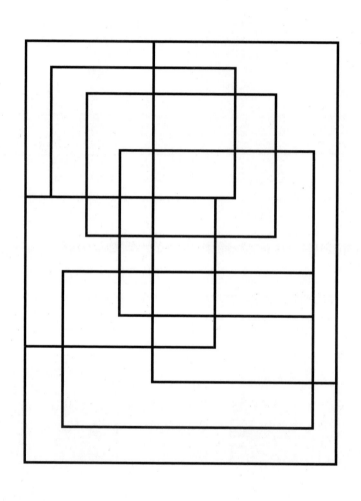

配對題

把成對的蛋糕圖片配對起來，
圖片可以翻轉。

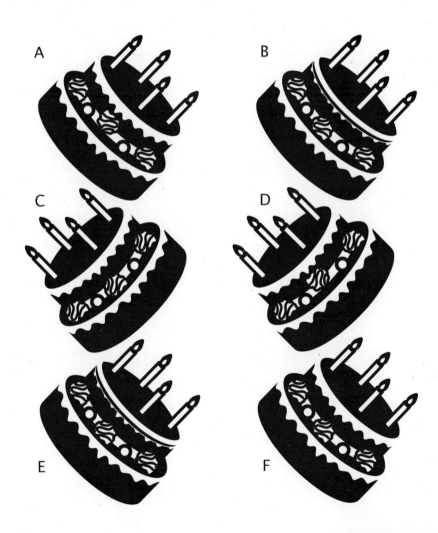

連連看

將數字從1開始（星號處）由小到大以直線連接起來，
揭露出隱藏的圖片。

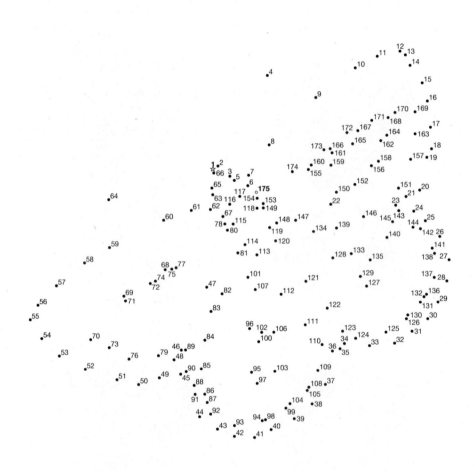

完成圖案

如欲完成下方圖案規則，
空格內應填入下列選項
A到E之中的哪一張圖片？

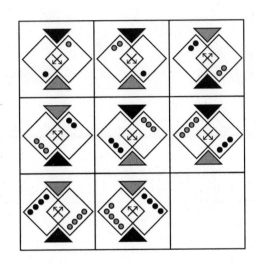

A B C D E

25

找出異類

找出每一列中與規則不符的圖片。

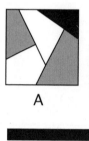 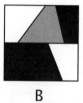 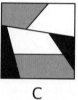 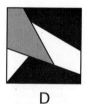

A B C D E

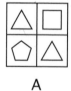

A B C D E

A B C D E

下圖A到D中，
剪下哪一張可以摺成最上圖的模樣？

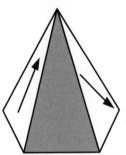

A

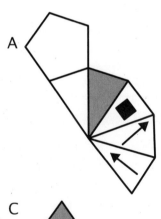

B

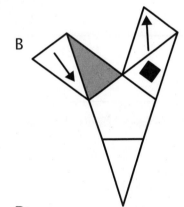

C

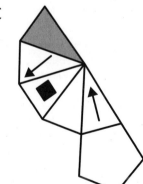

D

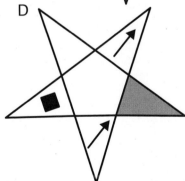

破解密碼

破解用來描述下列各圖的密碼，
於第二排的辨識碼中將正確的辨識碼圈出。

OGL RGB OEB UEL RFB

 = REL OFL RGL UEB UFL

 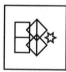

ECX NJH SJX NCX OJH

 = NCX OCH EJH SJH ECH

下圖A到E中，
哪一張圖片是長頸鹿的正確鏡像圖？

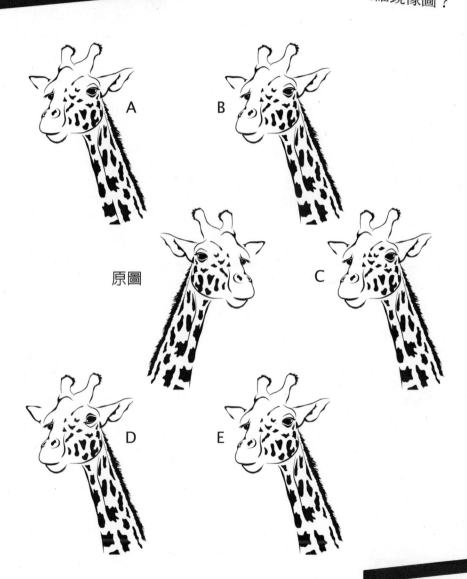

A

B

原圖

C

D

E

折疊立方體—
找出完成圖

如果剪下本圖並摺疊成六面立方體，
請問 A 到 E 的立方體中，
哪一個是完成圖？

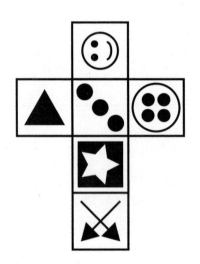

A B C D E

30

以下的背包圖中，哪兩張圖一模一樣？
圖片可以旋轉。

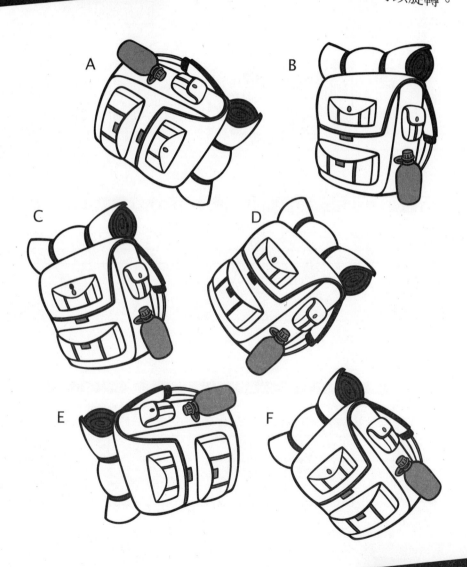

A

B

C

D

E

F

31

隱藏的圖片

以下選項A到D之中，
哪一張藏有每行最左邊的圖片？
圖片可以轉動，但須包含所有元素。

| A | B | C | D |

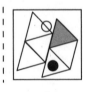
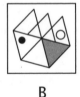

| A | B | C | D |

| A | B | C | D |

不同視角一俯瞰

若從箭頭處觀看指定立體物件，
看到的景象應符合下圖
A到E中的哪一張？

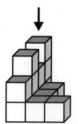

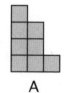 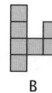 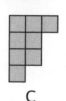 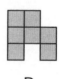 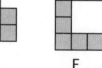

| A | B | C | D | E |

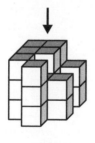

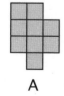 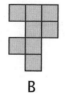 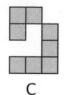 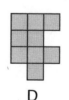

| A | B | C | D | E |

立方體難題

下圖中有多少個立方體呢？
在部分立方體被移除前，完整立方體的長寬高為5×4×4。
沒有任何立方體是「漂浮」在半空中喔。

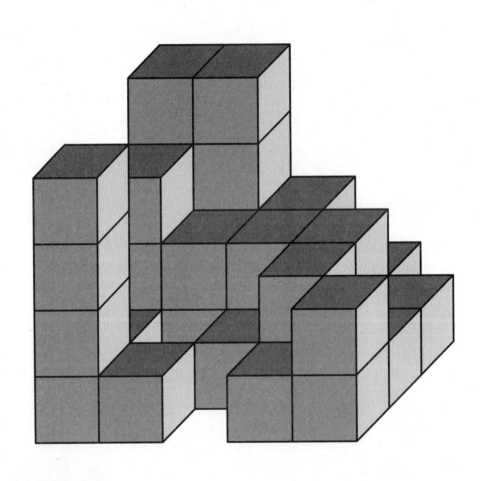

塗顏色—像素

按照對照表，將每個方格塗色，
即可顯現出隱藏的圖片。

1	1	2	2	2	1	1	3	3	3	3	3	1	1	2	2	2	1	1	
1	2	2	1	1	3	3	4	4	4	4	3	5	3	3	1	1	2	2	1
2	2	1	3	3	6	6	7	6	6	6	3	5	5	5	3	3	1	2	2
2	1	3	5	8	3	6	7	7	7	6	7	3	3	5	3	4	3	1	2
2	1	3	5	5	3	3	6	7	7	7	6	7	3	3	4	4	3	3	2
2	3	5	5	5	8	3	6	6	7	7	7	6	7	7	3	8	3	1	
1	3	5	5	5	5	3	3	6	7	7	7	6	7	3	9	8	3	1	
3	4	3	9	9	5	8	8	8	3	7	7	7	6	7	3	9	8	3	
3	4	4	3	9	9	8	8	3	6	7	6	7	7	3	9	8	3		
3	7	6	3	9	9	9	3	3	6	7	7	7	6	7	3	9	3	3	
3	6	7	6	3	3	9	3	6	7	7	7	6	7	7	3	3	3	3	
3	6	7	7	6	6	3	8	3	7	7	7	7	6	7	7	6	4	3	
3	4	6	7	7	7	6	3	6	6	3	3	3	7	7	6	6	6	4	3
1	3	4	6	7	7	6	6	7	3	5	5	8	3	7	7	7	4	3	1
1	3	4	6	6	7	7	7	3	5	5	8	3	7	7	7	4	3	1	
1	1	3	7	7	6	7	7	7	6	3	9	5	8	3	4	3	1	2	
2	1	3	4	4	7	6	6	6	7	7	3	9	8	8	3	4	3	1	2
2	1	1	3	3	4	4	7	7	7	4	3	9	3	8	3	3	3	1	2
1	2	1	1	1	3	3	4	4	4	3	9	9	3	3	1	1	2	2	1
1	1	2	2	1	1	3	3	3	3	3	1	1	2	2	2	1	1		

1——淺灰色　　5——深綠色　　9——黃色
2——灰色　　　6——淺藍色
3——黑色　　　7——藍色
4——深藍色　　8——綠色

描圖紙挑戰

若將上方圖片沿著虛線摺起，
會出現下列 A 到 E 選項中的哪一張圖呢？
想像圖片是畫在透明描圖紙上面。

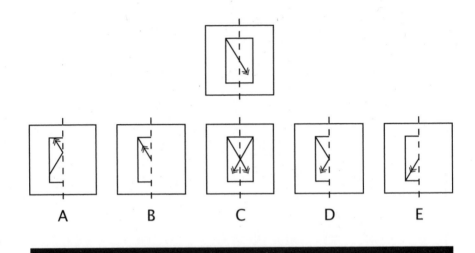

A B C D E

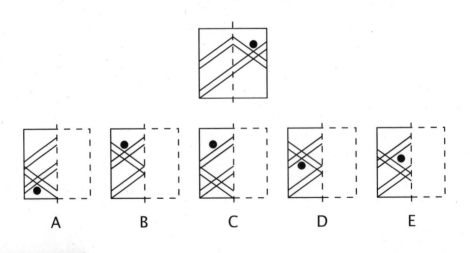

A B C D E

視角變換

若從箭頭處觀看指定立體物件，
看到的景象應符合下圖
A到D中的哪一張？

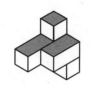

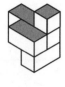 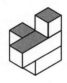 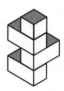 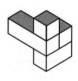

A B C D

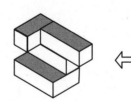

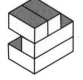 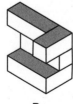 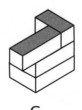 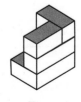

A B C D

反射圖

下列選項A到E中，
哪一個是圖片在虛線處反射後產生的結果？

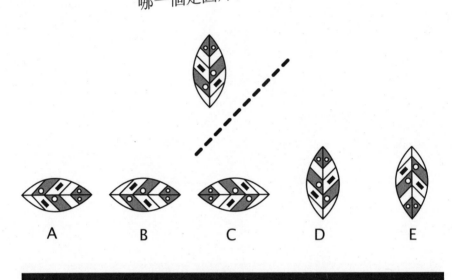

A B C D E

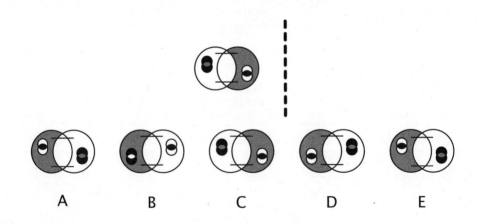

A B C D E

塗顏色一格子

38

按照對照表，將格子塗色，
即可顯現出隱藏的圖片。

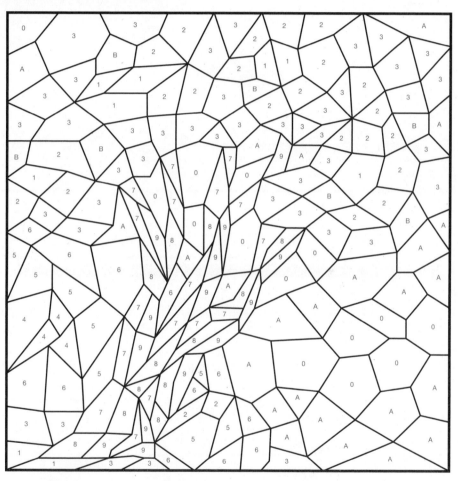

1——淺綠色　　5——灰色　　　9——深咖啡色
2——綠色　　　6——深灰色　　0——白色
3——深綠色　　7——淺咖啡色　A——淺橘色
4——淺灰色　　8——咖啡色　　B——紅色

堆積木

下列A到D的積木組，
哪一組可以組合成完成圖中的模樣呢？
每一塊積木都必須使用一次。

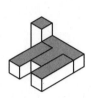

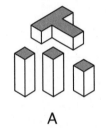

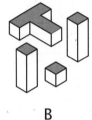

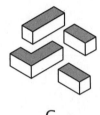

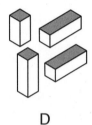

A　　　　B　　　　C　　　　D

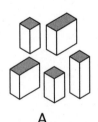

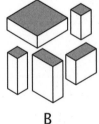

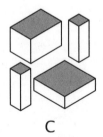

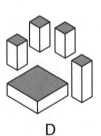

A　　　　B　　　　C　　　　D

少了哪一面？

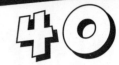

以下選項A到E之中，
哪一張圖可以取代立方體上的空白面，
讓組圖展示出同一個立方體的不同面？
填入空白面的圖片可以轉動。

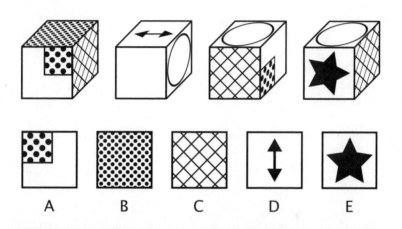

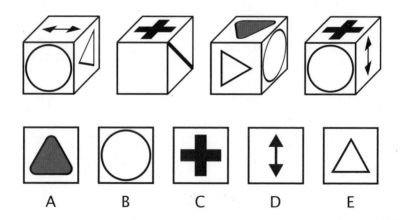

完全相符—大象謎題

下圖A到F之中,哪一張
可以拼入主圖中?

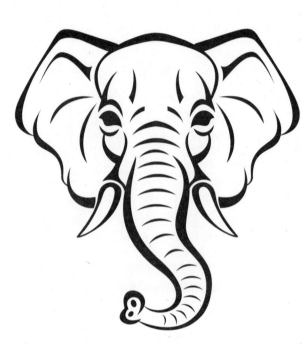

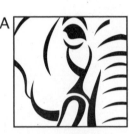
A

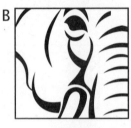
B

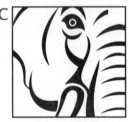
C

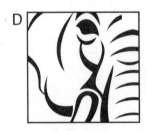
D

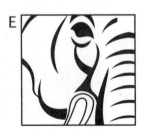
E

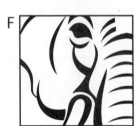
F

摺紙打洞

想像你按照下圖摺紙後打洞。
接著打開紙張，
哪一張圖片會是最後的結果？

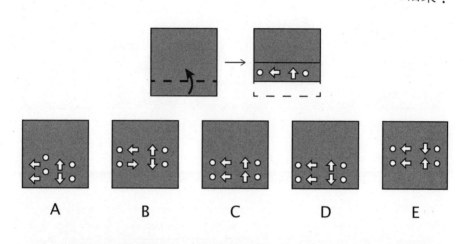

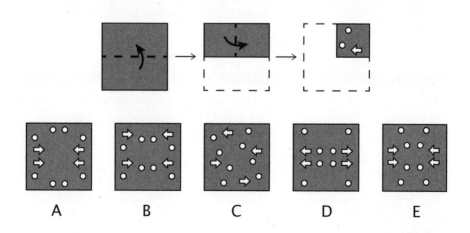

隱藏的圖片

以下選項A到D之中，
哪一張藏有每行最左邊的圖片？
圖片可以轉動，但須包含所有元素。

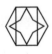
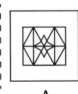
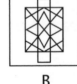
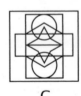

A B C D

A B C D

A B C D

若從箭頭處觀看指定立體物件，
看到的景象應符合
下圖 A 到 E 中的哪一張？

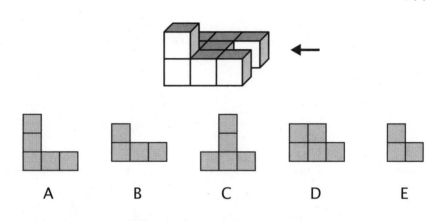

A B C D E

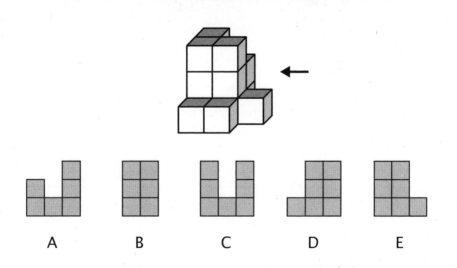

A B C D E

找出規律

根據例子裡的變化，
以下選項A到E之中，
何者可以填入問號處？

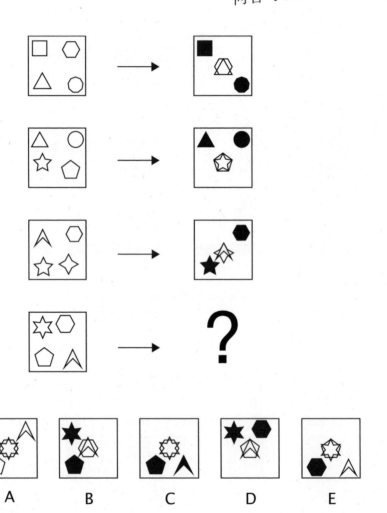

找出相異處

你能從下面兩張圖中
找出五個相異處嗎?

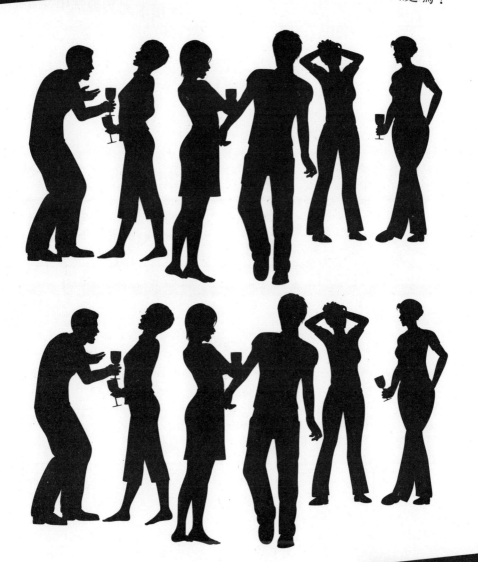

堆積木

下列A到D的積木組，
哪一組可以組合成完成圖中的模樣呢？
每一塊積木都必須使用一次。

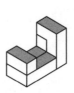

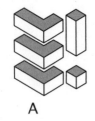

A

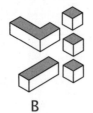

B

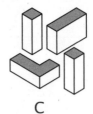

C

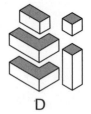

D

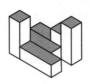

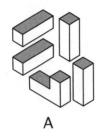

A

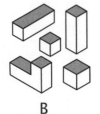

B

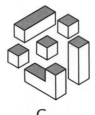

C

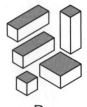

D

少了哪一面？

以下選項A到E之中，
哪一張圖可以取代立方體上的空白面，
讓組圖展示出同一個立方體的不同面？
填入空白面的圖片可以轉動。

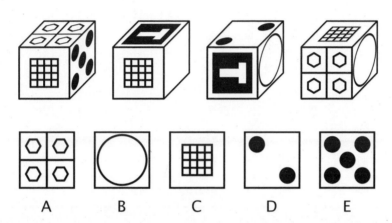

A　　B　　C　　D　　E

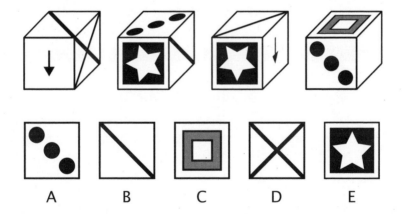

A　　B　　C　　D　　E

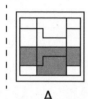

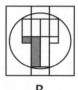

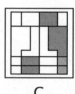

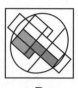

A B C D

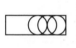

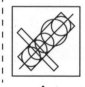

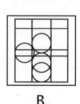

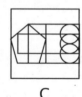

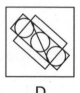

A B C D

A B C D

49 隱藏的圖片

以下選項 A 到 D 之中，
哪一張藏有每行最左邊的圖片？
圖片可以轉動，但須包含所有元素。

A B C D

若從箭頭處觀看指定立體物件，
看到的景象應符合下圖
A到E中的哪一張？

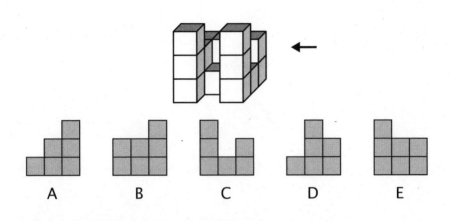

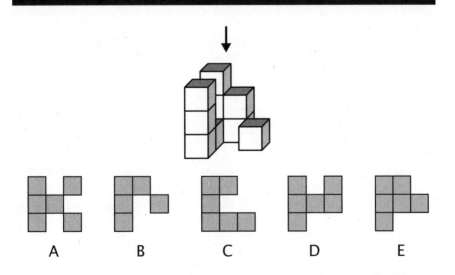

反射圖

下列選項A到E中，
哪一個是圖片在虛線處反射後產生的結果？

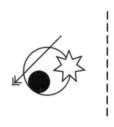

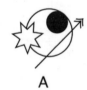

A B C D E

A B C D E

塗顏色─格子

按照對照表，
將格子塗色，
即可顯現出隱藏的圖片。

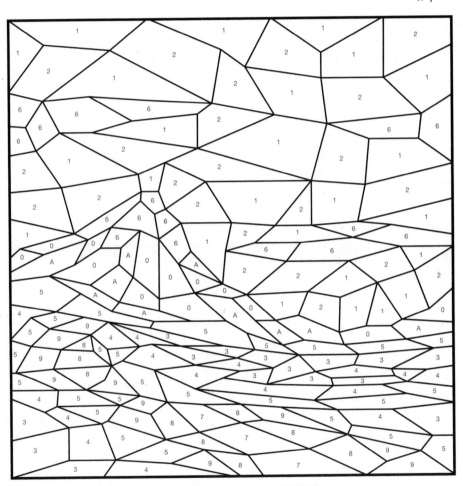

1──淺藍色　　5──深綠色　　9──深咖啡

2──藍色　　　6──白色　　　0──淺灰色

3──淺綠色　　7──淺咖啡色　A──灰色

4──綠色　　　8──咖啡色

數形狀

本圖中有多少個正方形和／或長方形呢？
許多形狀會重疊在一起。

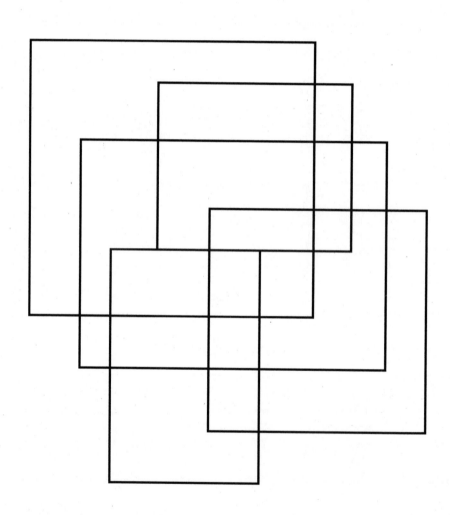

配對題

把一樣的 D J 圖配對，
圖片可以轉動。

A

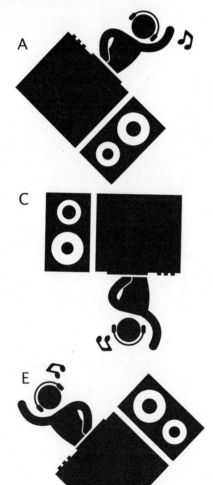

B

C

D

E

F

摺疊立方體一
找出完成圖

如果剪下本圖並摺疊成六面立方體，
請問A到E的立方體中，
哪一個是完成圖？

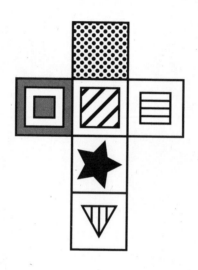

A

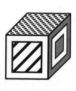
B

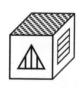
C

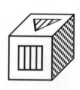
D

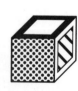
E

找出成對圖

下圖中哪兩張圖一模一樣？
圖片可以旋轉。

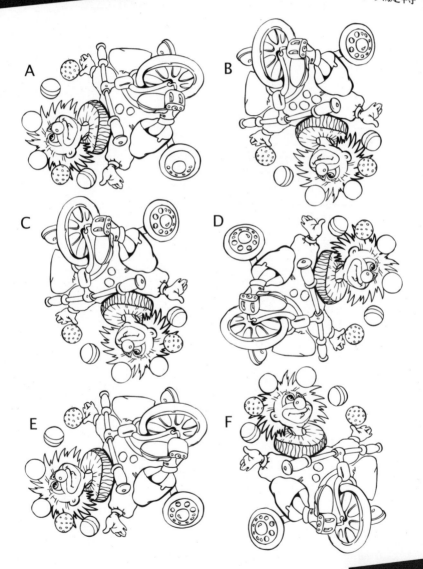

連連看

將數字從1開始（星號處）由小到大以直線連接起來，揭露出隱藏的圖片。

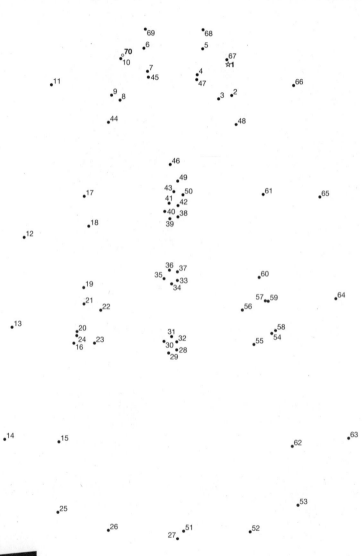

完成圖案

如欲完成下方圖案規則，
空格內應填入下列選項
A到E之中的哪一張圖片？

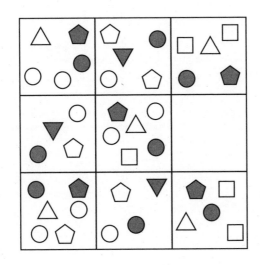

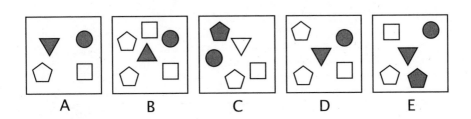

A B C D E

找出規律

根據例子裡的變化，以下選項 A 到 E 之中，
何者可以填入問號處？

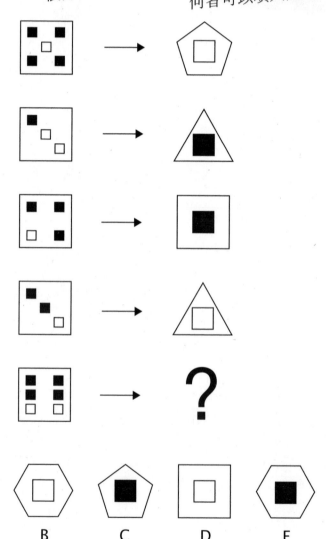

找出相異處

你能從下面兩張圖中
找出五個相異處嗎？

摺疊立方體─找出錯誤

如果剪下本圖並摺疊成六面立方體，
請問A到E的立方體中，
何者不會出現？

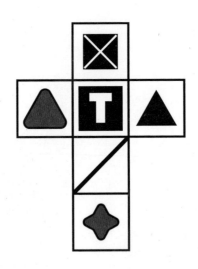

 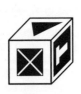 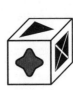 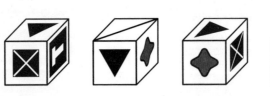 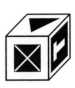

A B C D E

把下列八張圖面合併成
四顆完整的草莓吧。

A
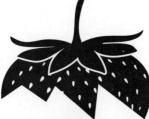

B
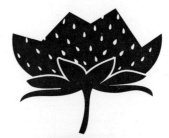

C

D
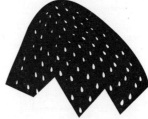

E
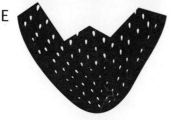

F
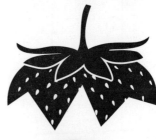

G
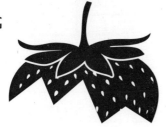

H

63

迷宮—長方形

找到離開迷宮的路。

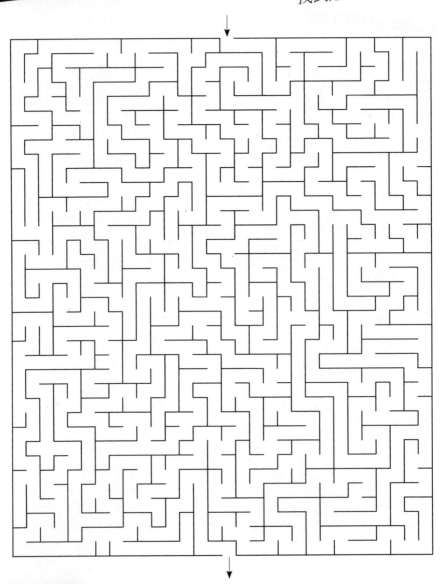

要完成序列，
下列選項A到E之中
應選擇何者來取代問號？

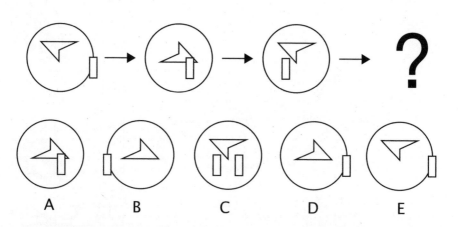

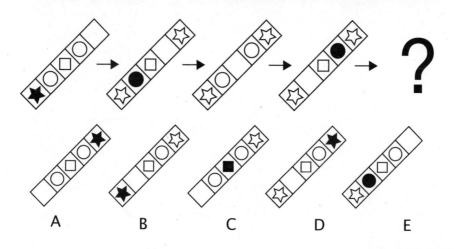

完全相符－靠近賞花

下圖A到F之中，
哪一張可以拼入主圖中？

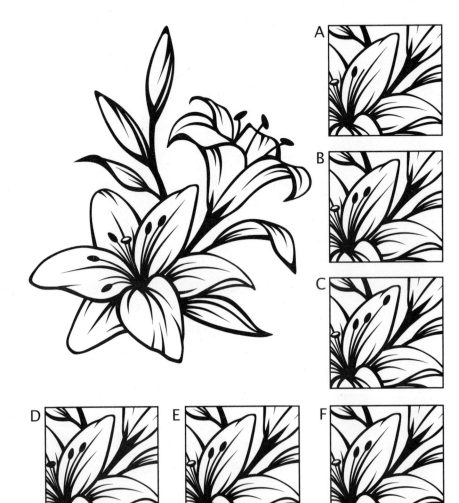

以下選項A到E之中，
何者可以填入問號處？
冒號右邊的規則需與冒號左邊相符。

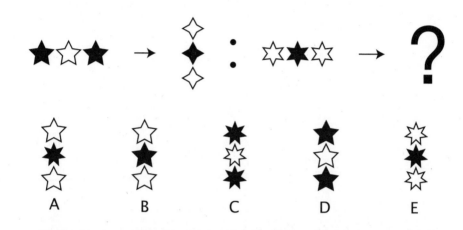

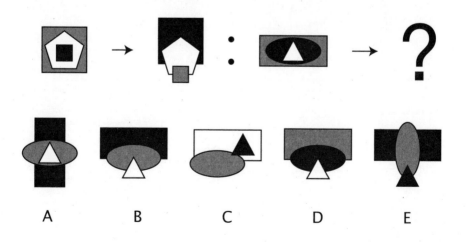

67

連連看

將數字從1開始（星號處）由小到大以直線連接起來，
揭露出隱藏的圖片。

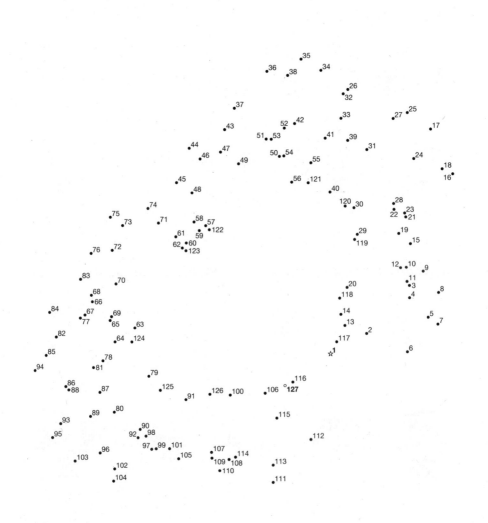

完成圖案

如欲完成下方圖案規則，
空格內應填入下列選項
A到E之中的哪一張圖片？

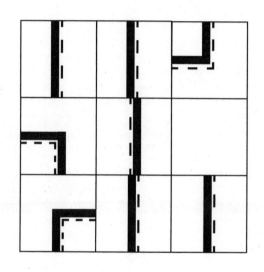

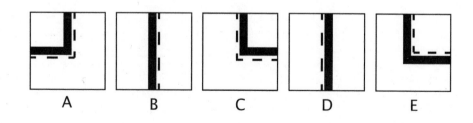

A B C D E

描圖紙挑戰

若將上方圖片沿著虛線摺起，
會出現下列A到E選項中的哪一張圖呢？
想像圖片是畫在透明描圖紙上面。

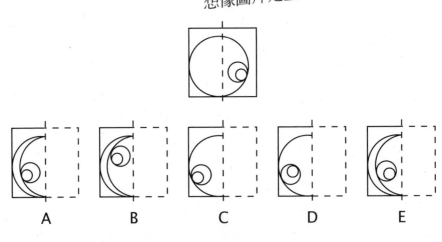

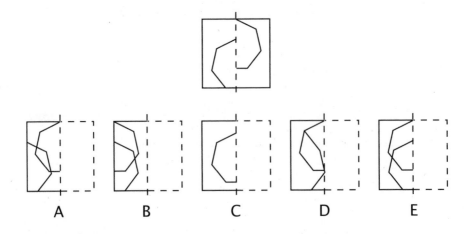

70

若將上方圖片沿著虛線摺起，
會出現下列A到E選項中的
哪一張圖呢？

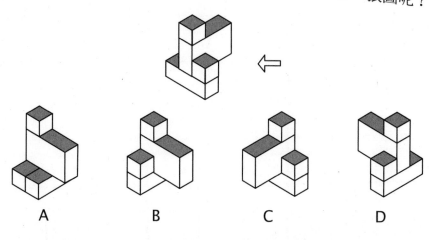

A　　　　　B　　　　　C　　　　　D

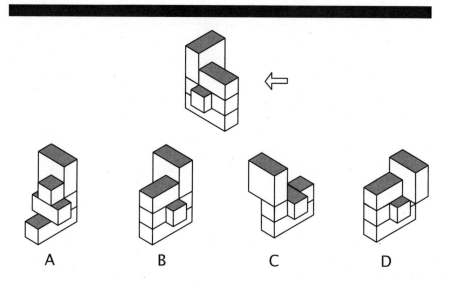

A　　　　　B　　　　　C　　　　　D

數形狀

本圖中有多少個正方形和／或長方形呢？

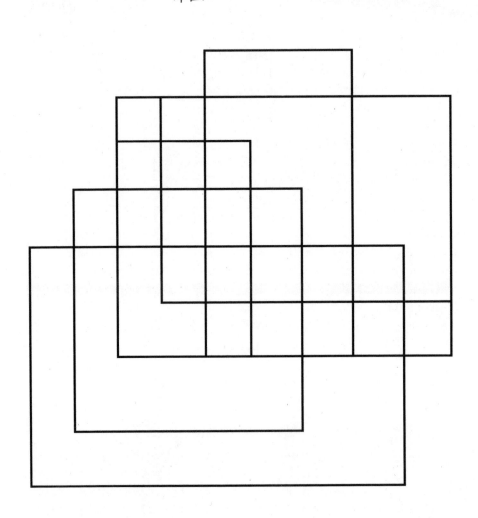

配對題

72

把成對的花束圖片配對，
圖片可以旋轉。

A

B

C

D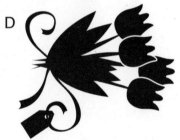

E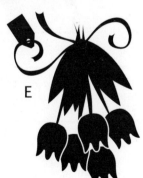

F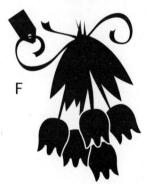

找出規律

根據例子裡的變化，
以下選項A到E之中，
何者可以填入問號處？

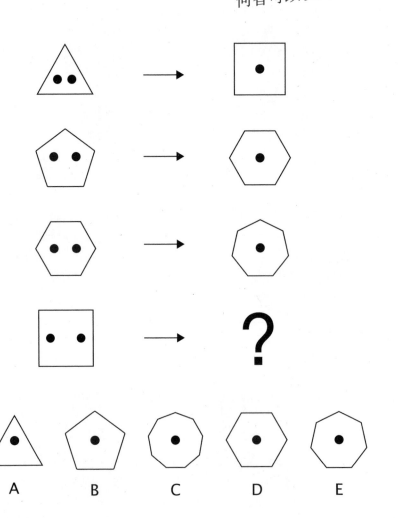

錯覺圖

使用直尺和深色的粗簽字筆，
把四個點連成完美直線的正方形。
畫好後，有沒有發現什麼特別之處呢？

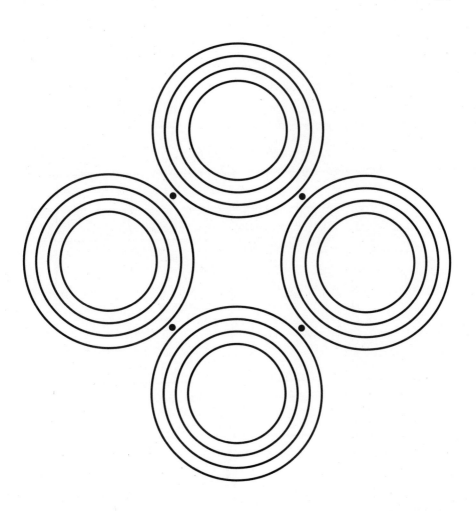

立方體難題

下圖中有多少個立方體呢？在部分立方體被移除前，
完整立方體的長寬高爲5×5×5。
沒有任何立方體是「漂浮」在半空中喔。

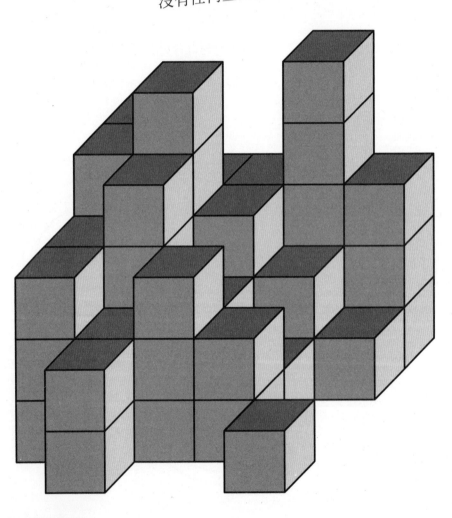

塗顏色—像素

按照對照表，將每個方格塗色，
即可顯現出隱藏的圖片。

1	1	1	1	2	3	3	3	3	1	2	2	1	1	2	1	1	2	1	1
2	1	1	2	3	4	4	4	4	3	2	3	3	3	2	2	2	2	1	1
1	1	2	2	3	4	5	5	4	4	3	4	4	4	3	2	2	1	1	2
1	1	3	3	4	4	4	5	4	4	4	5	5	4	3	3	2	2	1	1
1	3	4	4	4	4	3	6	6	3	6	5	5	4	3	3	2	2	1	1
2	3	4	5	5	4	6	7	7	7	6	6	4	4	3	2	2	1	1	2
1	3	4	4	5	5	6	7	6	7	3	4	4	3	2	2	2	2	1	1
1	1	3	3	4	4	3	7	7	7	6	6	4	4	3	2	2	2	1	1
1	1	2	2	3	4	6	6	6	3	6	5	5	5	4	3	2	1	1	1
1	1	2	3	4	4	5	5	4	4	5	5	5	4	3	2	2	1	1	2
2	1	1	3	4	5	5	4	4	4	4	5	4	4	3	2	2	1	1	1
1	1	2	3	4	5	5	4	4	4	3	3	3	3	3	2	2	1	1	1
1	2	2	2	3	4	4	4	3	3	2	2	2	8	8	9	9	9	1	
1	9	9	8	2	3	3	3	0	0	2	8	8	8	9	9	8	8	0	1
2	1	0	9	8	8	2	2	9	0	2	8	9	8	8	8	8	0	1	2
1	1	0	0	9	9	8	8	9	0	A	9	8	8	8	8	8	0	1	1
A	A	B	A	0	0	9	0	9	0	8	8	8	8	8	8	0	A	A	A
B	B	B	A	A	A	A	A	9	0	9	0	0	0	0	0	0	A	B	B
A	A	B	B	B	B	B	B	B	B	B	B	B	B	B	B	B	B	B	A
A	A	A	A	B	A	A	A	A	B	B	B	A	A	A	A	A	A	A	A

1—藍色	5—淺橘色	9—淺綠色
2—淺藍色	6—橘色	0—深綠色
3—深紅色	7—黃色	A—咖啡色
4—紅色	8—綠色	B—淺咖啡色

找出規律

根據例子裡的變化，
以下選項A到E之中，何者可以填入問號處？

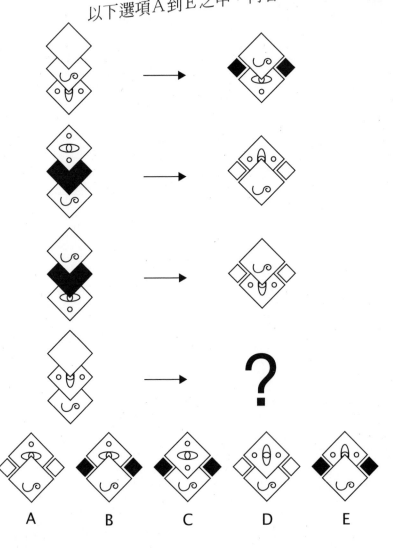

A B C D E

錯覺圖

下圖中三個橫向的長方形中，
何者與直向的長方形一模一樣呢？
看看你的答案是否正確吧。

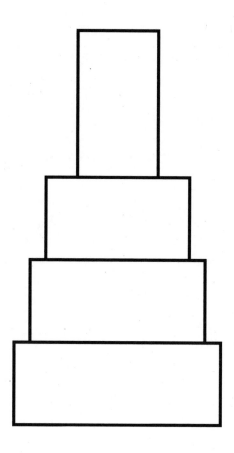

連連看

將數字從 1 開始（星號處）由小到大以直線連接起來，
揭露出隱藏的圖片。

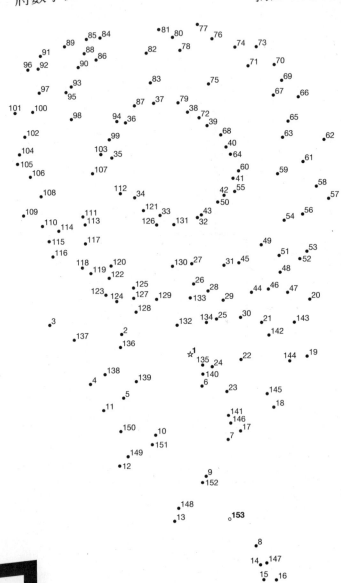

完成圖案

如欲完成下方圖案規則，
空格內應填入下列選項
A到E之中的哪一張圖片？

A B C D E

摺疊立方體─
找出完成圖

如果剪下本圖並摺疊成六面立方體，
請問A到E的立方體中，
哪一個是完成圖？

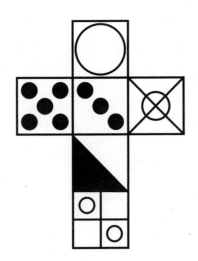

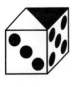

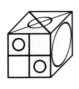

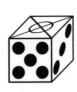

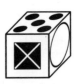

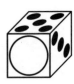

A B C D E

以下的蝴蝶圖中，
哪兩張圖一模一樣？
圖片可以旋轉。

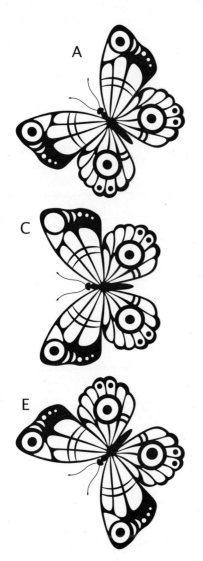

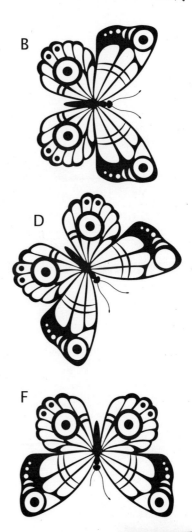

83

堆積木

下列 A 到 D 的積木組，
哪一組可以組合成完成圖中的模樣呢？
每一塊積木都必須使用一次。

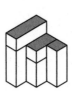

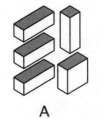 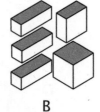 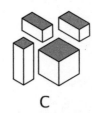 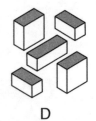

A B C D

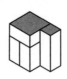

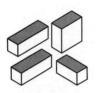 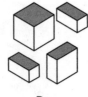 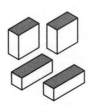 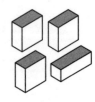

A B C D

**VISUAL
THINKING**
88

少了哪一面？

如欲完成下方圖案規則，
哪一張圖可以取代立方體上的空白面，
讓組圖展示出同一個立方體的不同面？
填入空白面的圖片可以轉動。

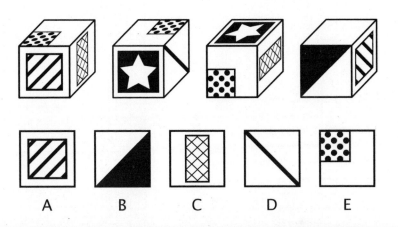

A B C D E

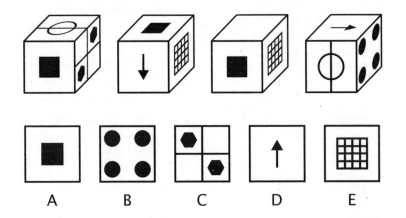

A B C D E

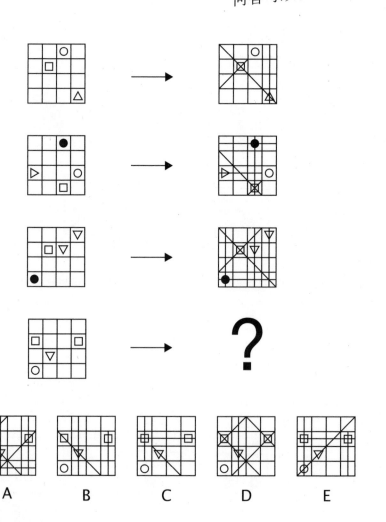

找出規律

根據例子裡的變化，
以下選項A到E之中，
何者可以填入問號處？

A B C D E

錯覺圖

用深色，例如黑色，
將灰色的格子塗滿。然後用深色的
粗簽字筆描繪不間斷的對角線。
你畫的線看起來有什麼變化嗎？

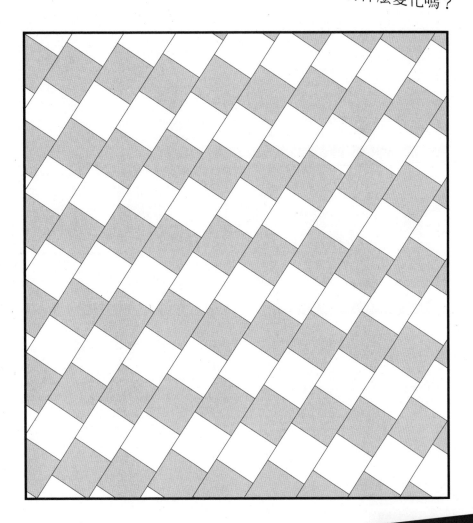

找出異類

找出每一列中與規則不符的圖片。

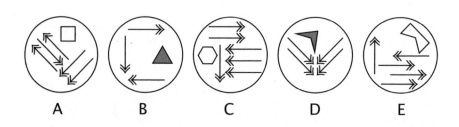

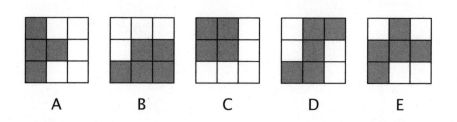

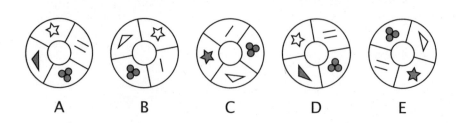

下圖Ａ到Ｄ中，
剪下哪一張可以摺成
最上圖的模樣？

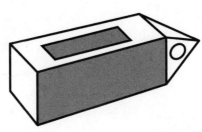

A

B

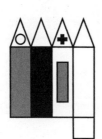

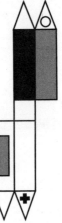

C

D

翻轉圖

下圖A到E中，
哪一張經過轉動的圖片與第一張圖完全相符？

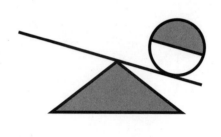

 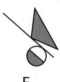

A B C D E

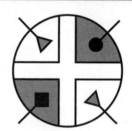

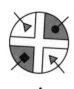 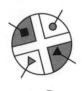

A B C D E

塗顏色一格子

按照對照表，將格子塗色，
即可顯現出隱藏的圖片。

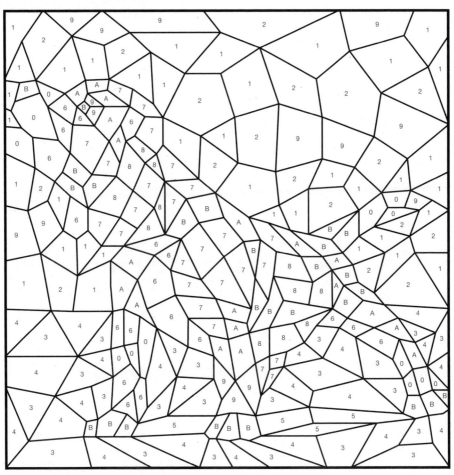

1——灰藍色	5——深綠色	9——白色	
2——淺藍色	6——淺咖啡色	0——淺灰色	
3——淺綠色	7——咖啡色	A——灰色	
4——綠色	8——深咖啡色	B——深灰色	

隱藏的圖片

以下選項 A 到 D 之中，哪一張藏有
每行最左邊的圖片？
圖片可以轉動，但須包含所有元素。

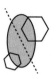
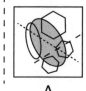
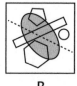
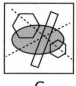

A　　　　　B　　　　　C　　　　　D

A　　　　　B　　　　　C　　　　　D

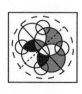
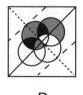

A　　　　　B　　　　　C　　　　　D

若從箭頭處觀看指定立體物件，
看到的景象應符合下圖
A到E中的哪一張？

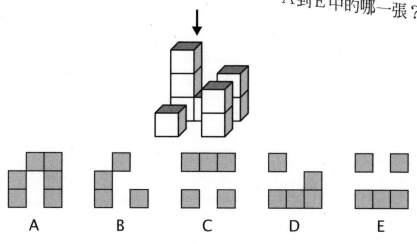

A B C D E

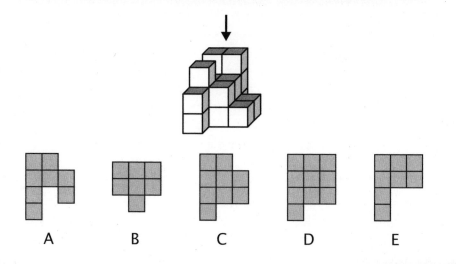

A B C D E

描圖紙挑戰

若將上方圖片沿著虛線摺起，
會出現下列A到E選項中的哪一張圖呢？
想像圖片是畫在透明描圖紙上面。

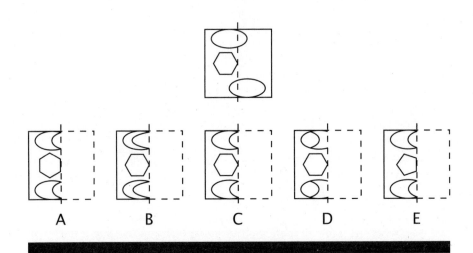

A B C D E

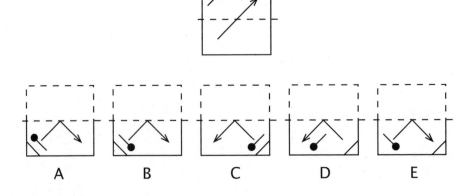

A B C D E

視角變換

若從箭頭處觀看指定立體物件，
看到的景象應符合下圖
A到D中的哪一張？

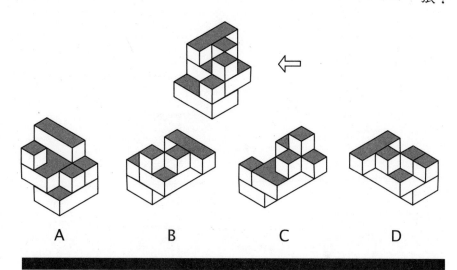

A　　　　　B　　　　　C　　　　　D

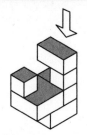

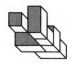
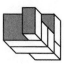
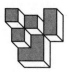
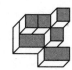

A　　　　　B　　　　　C　　　　　D

找出規律

根據例子裡的變化，以下選項A到E之中，
何者可以填入問號處？

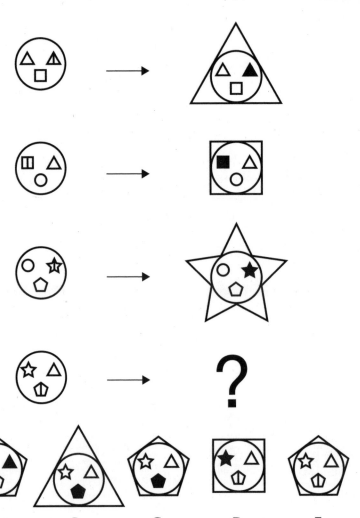

比比看，
你覺得兩個位於中間的正方形
哪一個比較大？

數形狀

你可以在下圖中找到多少個三角形呢？
要包含重疊處產生的三角形喔。

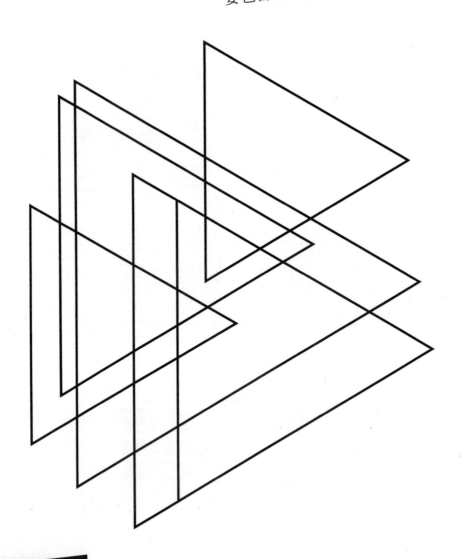

把成對的鍋子圖片配對，
圖片可以旋轉。

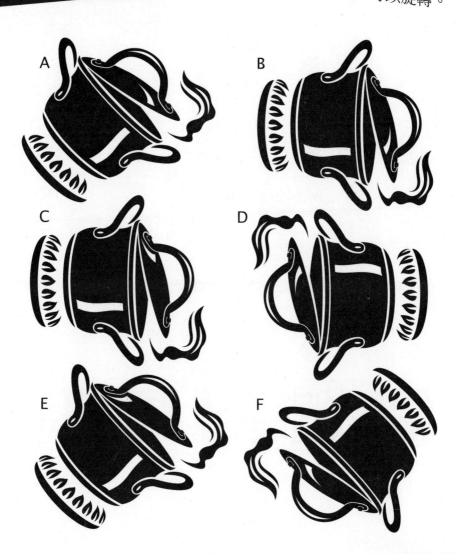

A

B

C

D

E

F

隱藏的圖片

以下選項 A 到 D 之中,哪一張藏有
每行最左邊的圖片?
圖片可以轉動,但須包含所有元素。

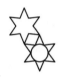 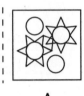 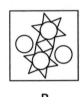 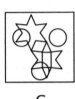 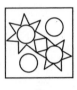

A B C D

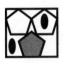 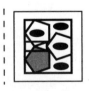 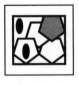

A B C D

若從箭頭處觀看指定立體物件，
看到的景象應符合下圖
A到E中的哪一張？

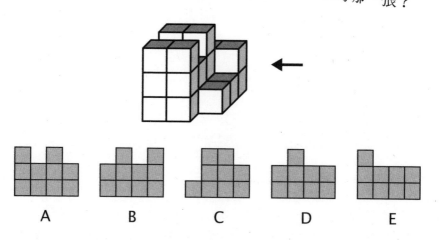

A　　B　　C　　D　　E

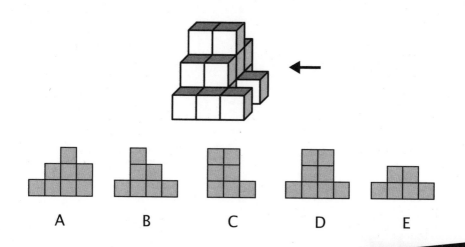

A　　B　　C　　D　　E

連連看

將數字從 1 開始（星號處）由小到大以直線連接起來，
揭露出隱藏的圖片。

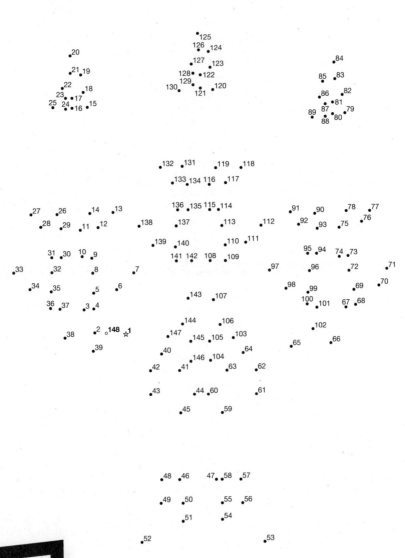

如欲完成下方圖案規則，
空格內應填入下列選項
A到E之中的哪一張圖片？

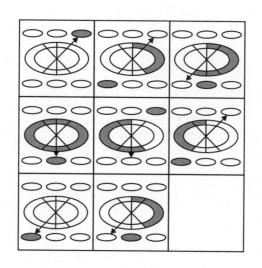

A

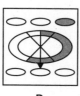

B

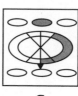

C

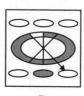

D

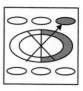

E

下圖中有多少個立方體呢？在部分立方體被移除前，
完整立方體的長寬高為5×5×5。
沒有任何立方體是「漂浮」在半空中喔。

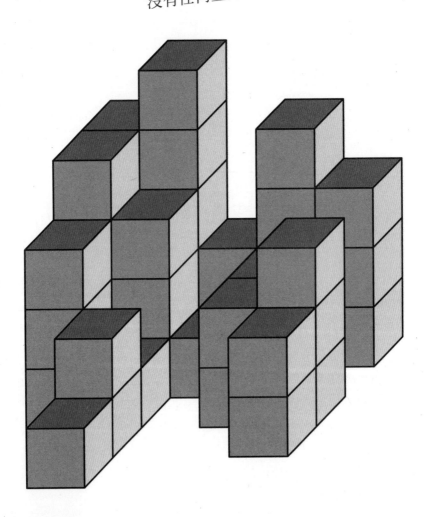

塗顏色—像素

按照對照表，
將每個方格塗色，
即可顯現出隱藏的圖片。

1	1	1	2	2	2	2	2	2	2	2	2	2	2	1	1	1	1	2	
1	3	4	1	1	2	2	2	2	2	2	2	2	2	1	4	3	1	2	
1	4	5	5	3	1	2	2	2	1	2	2	2	1	1	5	5	4	1	2
1	3	5	5	5	3	1	1	1	4	1	1	1	3	5	5	5	3	1	2
2	1	3	5	3	3	4	4	4	3	4	4	4	3	3	5	3	1	2	2
2	1	3	3	3	3	3	3	4	3	4	3	3	3	3	3	3	1	2	2
2	2	1	4	3	3	3	3	3	4	3	3	3	3	4	1	2	2	2	
2	1	4	3	3	3	3	3	3	3	3	3	3	4	3	1	2	2	2	
2	1	4	3	1	6	1	3	3	3	3	3	1	6	1	3	1	2	2	
1	4	3	3	1	3	3	3	3	3	3	1	1	3	3	4	1	2	2	
1	4	3	3	3	3	3	7	7	3	7	3	3	3	4	3	4	1	2	
1	7	7	4	4	3	3	7	1	1	1	7	3	3	4	4	7	7	1	2
8	1	7	7	7	4	3	7	7	1	7	7	3	4	7	7	7	1	8	9
9	1	7	7	7	7	1	7	1	7	1	7	1	7	7	7	7	1	9	8
8	9	1	1	7	7	7	1	1	1	1	1	7	7	7	7	1	1	8	9
9	8	9	1	1	7	7	7	1	0	1	7	7	7	1	1	8	9	8	9
8	9	8	1	4	1	7	7	1	1	7	7	1	7	7	1	1	9	8	9
9	9	9	1	4	4	1	1	1	1	1	1	1	4	4	1	9	8	1	
9	8	9	1	4	3	4	4	4	4	4	4	3	4	1	1	9	1	1	
9	9	8	9	1	4	4	3	4	4	4	3	4	1	1	1	9			

1——黑色	5——深橘色	9——綠色	
2——淺藍色	6——藍色	0——粉紅色	
3——橘色	7——白色		
4——咖啡色	8——淺綠色		

迷宮—多角形

找到離開迷宮的路。

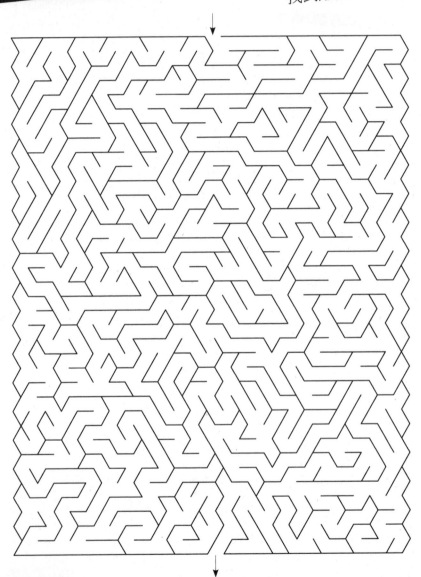

序列題

要完成序列，
下列選項A到E之中應選擇何者
來取代問號？

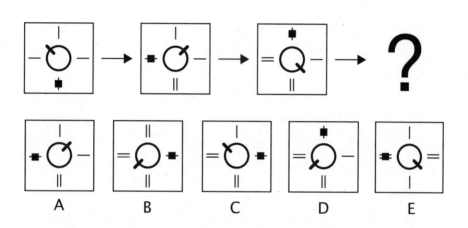

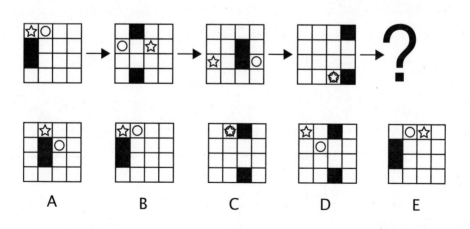

堆積木

下列A到D的積木組，
哪一組可以組合成完成圖中的模樣呢？
每一塊積木都必須使用一次。

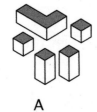

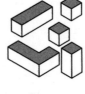

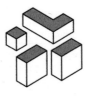

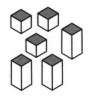

A	B	C	D

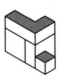

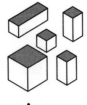

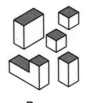

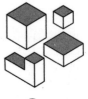

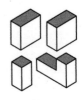

A	B	C	D

　　　　　　　　　如欲完成下方圖案規則，
哪一張圖可以取代立方體上的空白面，
讓組圖展示出同一個立方體的不同面？
　　　　　　填入空白面的圖片可以轉動。

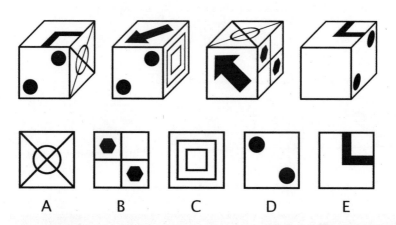

A　　　　B　　　　C　　　　D　　　　E

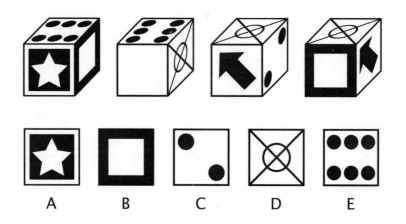

A　　　　B　　　　C　　　　D　　　　E

109

下圖 A 到 E 中，
哪一張經過轉動的圖片與第一張圖完全相符？

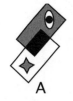 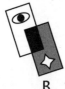 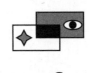 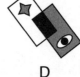

A B C D E

 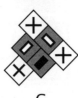 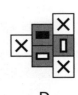 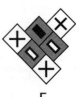

A B C D E

按照對照表，將格子塗色，
即可顯現出隱藏的圖片。

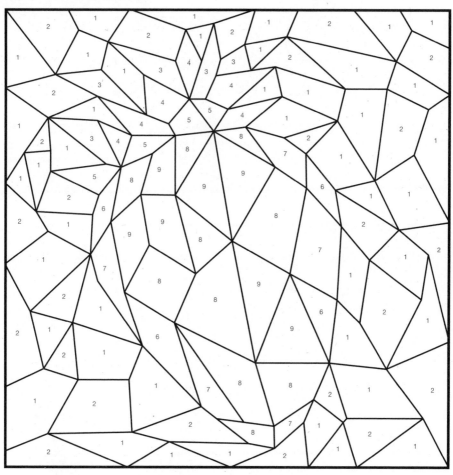

1──淺藍色	5──深綠色	9──深紅色
2──藍色	6──淺橘色	
3──淺綠色	7──橘色	
4──綠色	8──紅色	

將數字從1開始（星號處）
由小到大以直線連接起來，
揭露出隱藏的圖片。

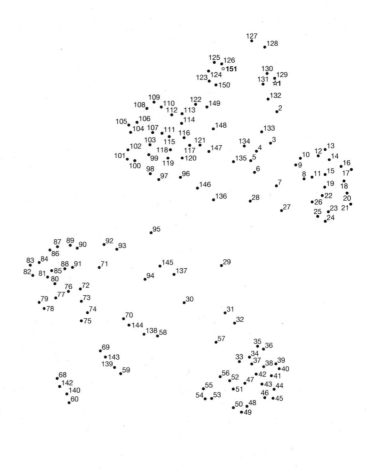

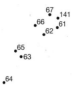

如欲完成下方圖案規則，
空格內應填入
下列選項 A 到 E 之中的哪一張圖片？

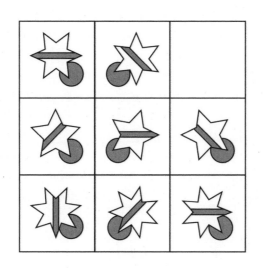

A B C D E

迷宮—波浪形

找到離開迷宮的路。

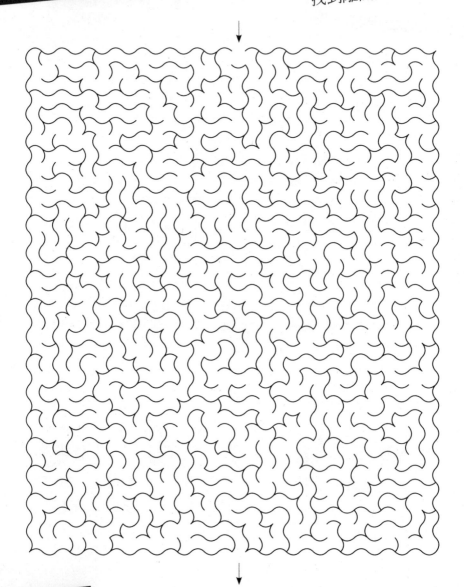

序列題

要完成序列，
下列選項 A 到 E 之中應選擇何者
來取代問號？

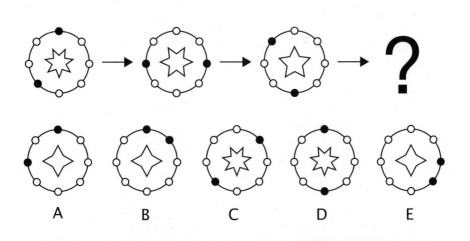

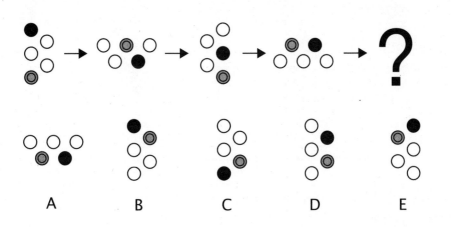

找出規律

根據例子裡的變化，
以下選項 A 到 E 之中，何者可以填入問號處？

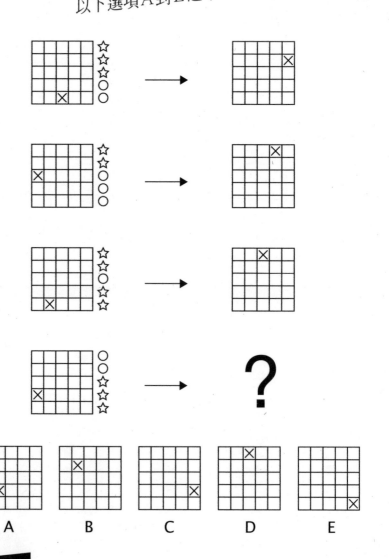

找出相異處

你能從下面兩張圖中找出五個相異處嗎？

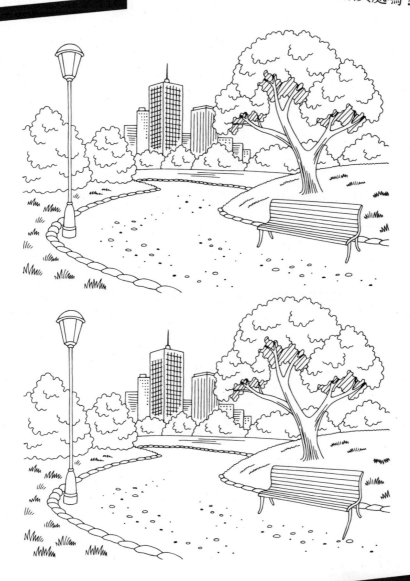

下圖A到E中，
哪一張經過轉動的圖片與第一張圖完全相符？

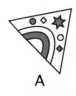
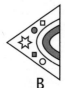

A　　　　B　　　　C　　　　D　　　　E

A　　　　B　　　　C　　　　D　　　　E

塗顏色一格子

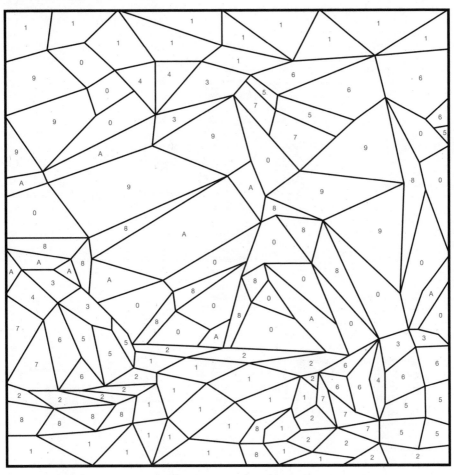

118

按照對照表，將格子塗色，
即可顯現出隱藏的圖片。

1——淺藍色　　5——淺咖啡色　　9——淺灰色
2——深藍色　　6——咖啡色　　　0——灰色
3——淺綠色　　7——深咖啡色　　A——深灰色
4——綠色　　　8——白色

摺疊立方體－
找出錯誤

如果剪下本圖並摺疊成六面立方體，
請問A到E的立方體中，
何者不會出現？

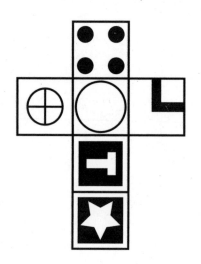

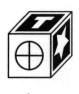 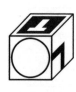 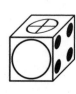 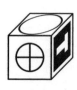 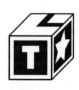

A B C D E

把下列八張圖面合併成四個
完整的獅子頭。

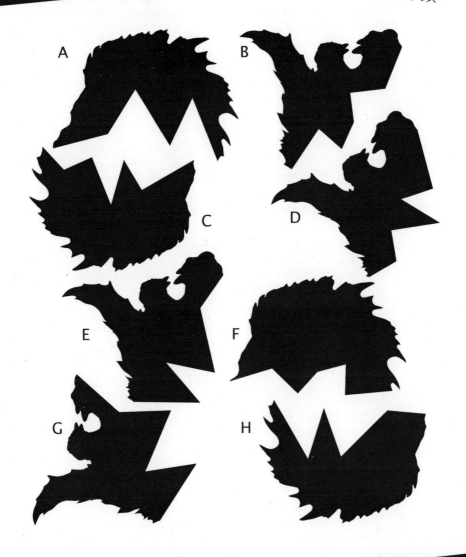

A B C D E F G H

將數字從 1 開始（星號處）由小到大以直線連接起來，揭露出隱藏的圖片。

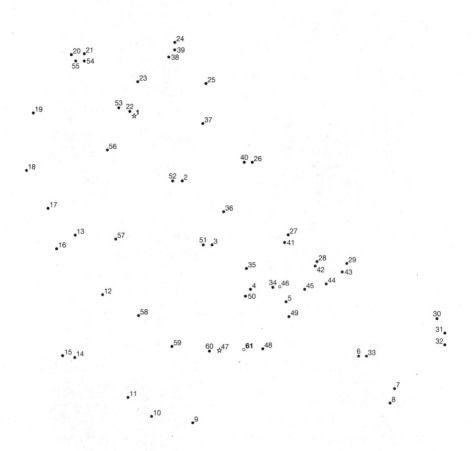

完成圖案

如欲完成下方圖案規則，
空格內應填入下列選項
A到E之中的哪一張圖片？

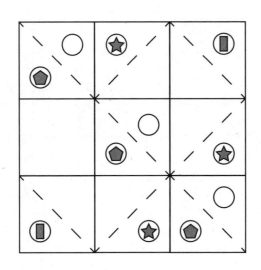

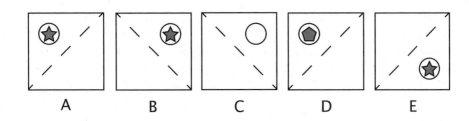

A B C D E

123 完全相符—玫瑰花

下圖A到F之中，
哪一張可以拼入主圖中？

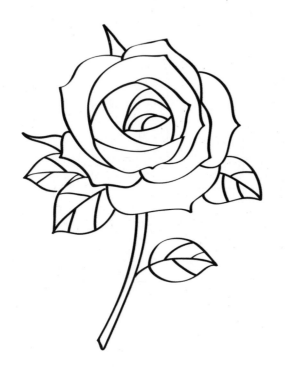

A

B

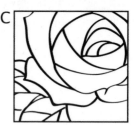
C

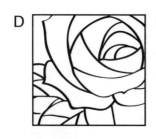
D

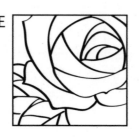
E

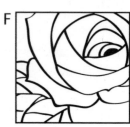
F

再次轉換

以下選項A到E之中，
何者可以填入問號處？
冒號右邊的規則需與冒號左邊相符。

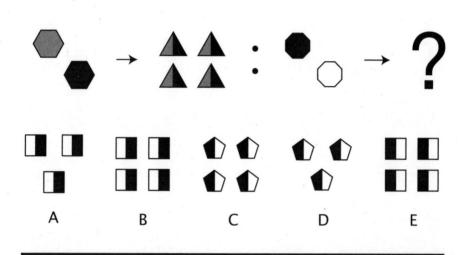

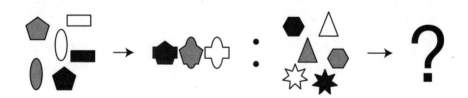

A B C D E

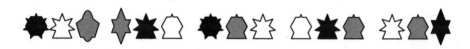

A B C D E

破解密碼

破解用來描述下列各圖的密碼，
於第二排的辨識碼中將正確的辨識碼圈出。

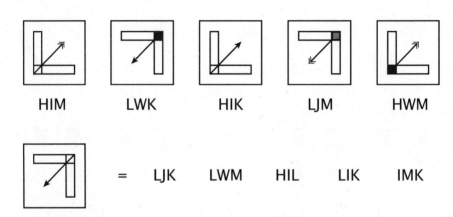

HIM　　LWK　　HIK　　LJM　　HWM

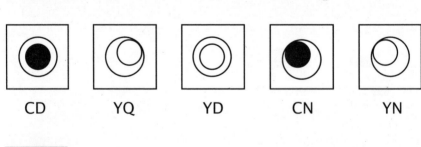

=　LJK　LWM　HIL　LIK　IMK

CD　　YQ　　YD　　CN　　YN

=　CQ　DN　DC　NC　CY

下圖 A 到 E 中，
哪一張圖片是獅子的正確鏡像圖？

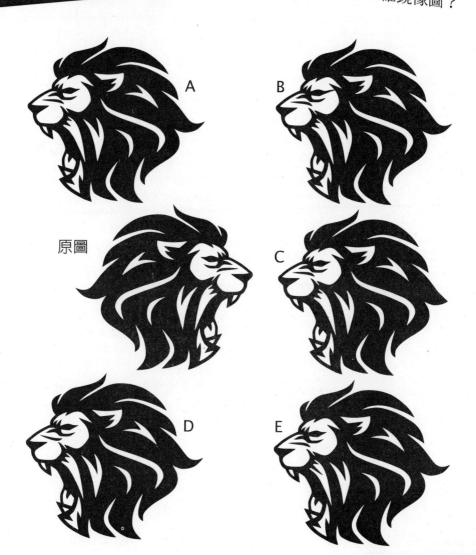

原圖

迷宮－波浪形

找到離開迷宮的路。

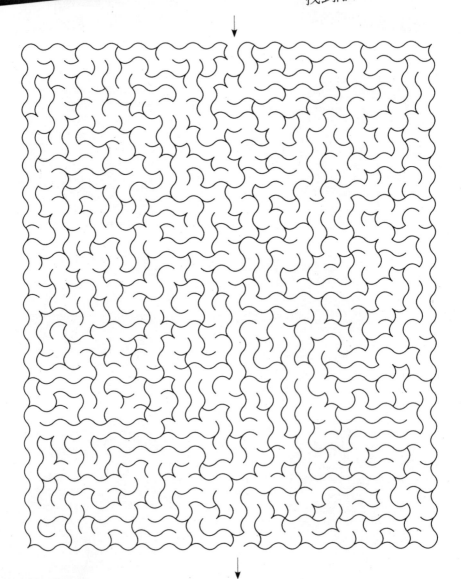

128

要完成序列，
下列選項A到E之中應選擇何者
來取代問號？

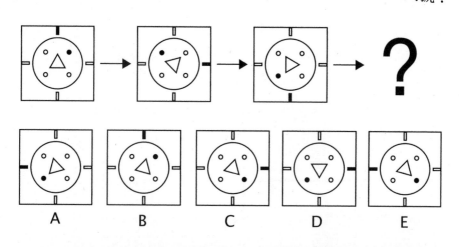

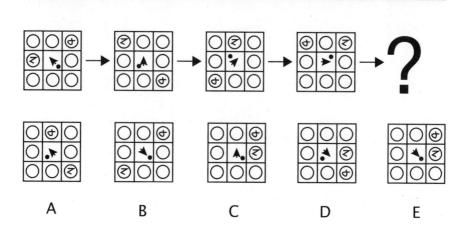

立方體難題

下圖中有多少個立方體呢？在部分立方體被移除前，
完整立方體的長寬高爲5×5×5。
沒有任何立方體是「漂浮」在半空中喔。

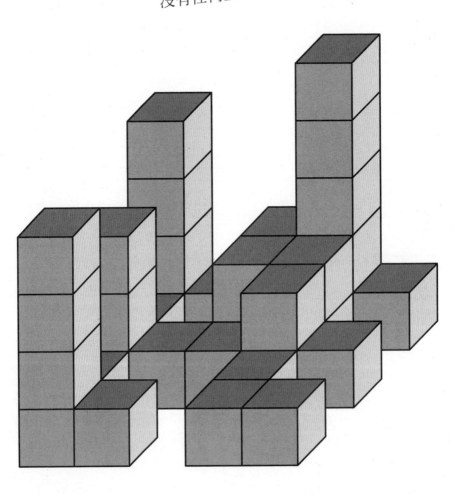

塗顏色－像素

按照對照表，將每個方格塗色，
即可顯現出隱藏的圖片。

1	1	1	2	2	3	2	2	2	4	4	4	5	5	4	4	2	2
1	1	2	2	3	3	2	2	4	6	6	7	4	5	5	5	7	4
1	2	2	2	2	2	2	2	5	5	6	5	6	6	6	5	6	2
2	2	2	2	2	2	2	4	4	7	5	5	6	5	5	5	5	2
2	2	3	3	3	2	2	4	6	6	6	5	5	7	5	8	6	5
2	3	3	2	2	2	2	6	7	5	8	8	5	5	8	8	5	5
2	2	2	2	2	2	2	2	5	5	8	9	8	2	5	2	2	2
2	2	2	3	3	2	3	2	2	2	8	9	8	2	2	2	2	2
2	2	2	3	3	2	2	2	2	2	8	9	9	8	2	2	3	3
2	2	2	3	3	2	2	2	2	2	8	9	8	2	2	3	3	2
2	2	2	2	2	2	2	2	2	2	8	9	8	2	2	2	2	2
2	2	2	2	2	2	2	2	2	2	8	8	8	2	2	2	2	2
0	0	0	0	0	0	0	4	4	4	4	4	6	6	6	6	6	6
6	0	0	3	3	0	0	0	0	4	4	5	6	5	6	6	5	6
6	5	0	0	0	0	3	0	0	0	0	0	5	5	5	6	6	6
5	5	8	9	5	0	0	0	3	0	3	0	0	0	0	5	9	9
5	6	5	5	9	8	9	8	0	0	0	3	0	0	0	0	8	9
5	5	6	6	5	5	8	8	9	8	0	0	0	0	0	3	3	0
6	5	6	5	6	5	5	8	8	8	0	0	0	0	0	0	3	0

1──黃色	5──深綠色	9──淺咖啡色
2──淺藍色	6──綠色	0──藍色
3──淺灰色	7──紅色	
4──淺綠色	8──咖啡色	

摺疊立方體—
找出完成圖

如果剪下本圖並摺疊成六面立方體，
請問 A 到 E 的立方體中，
哪一個是完成圖？

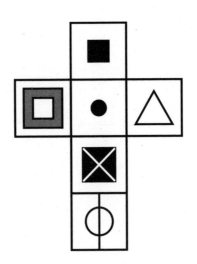

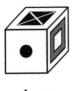

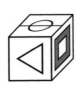

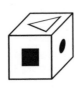

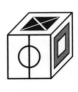

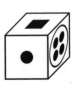

A B C D E

找出成對圖

以下的芭蕾舞者圖中，
哪兩張圖一模一樣？
圖片可以旋轉。

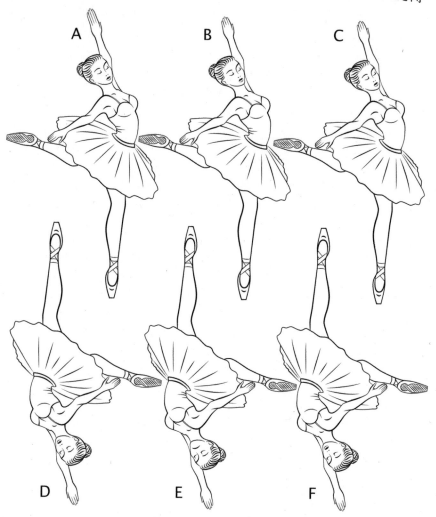

連連看

將數字從1開始（星號處）由小到大以直線連接起來，
揭露出隱藏的圖片。

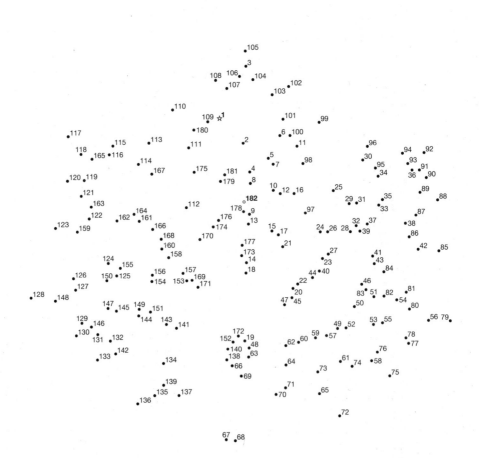

完成圖案

如欲完成下方圖案規則，
空格內應填入下列選項
A到E之中的哪一張圖片？

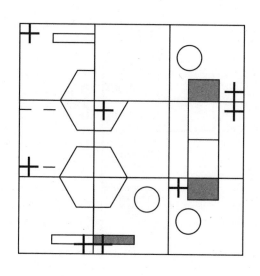

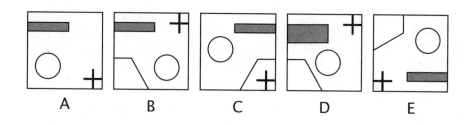

A B C D E

摺疊立方體─
找出錯誤

如果剪下本圖並摺疊成六面立方體，
請問 A 到 E 的立方體中，
何者不會出現？

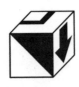
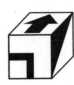
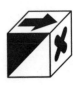
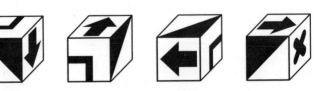

A B C D E

正確配對

把下列八張圖面合併成四朵
完整的花。

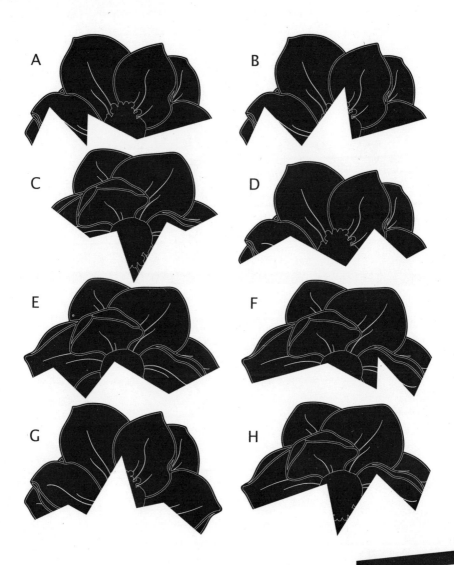

A

B

C

D

E

F

G

H

反射圖

下列選項A到E中，
哪一個是圖片在虛線處反射後產生的結果？

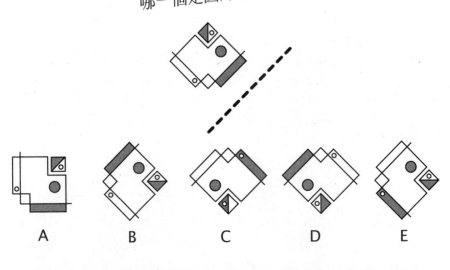

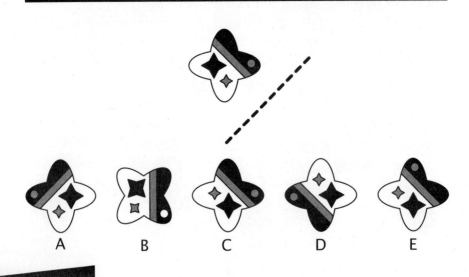

塗顏色—格子

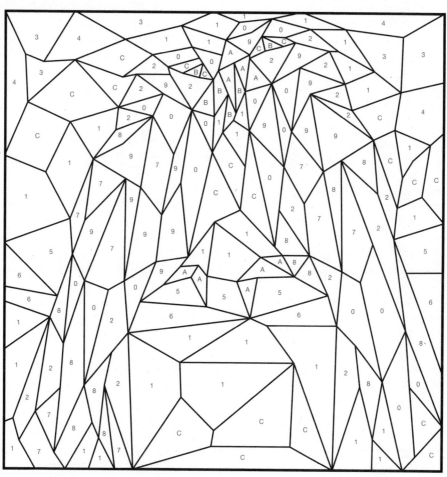

138

按照對照表，將格子塗色，
即可顯現出隱藏的圖片。

1——灰藍色　　5——淺咖啡色　　9——深橘色　　C——白色
2——藍色　　　6——咖啡色　　　0——紅色
3——淺綠色　　7——黃色　　　　A——深灰色
4——綠色　　　8——橘色　　　　B——黑色

找出規律

根據例子裡的變化，
以下選項A到E之中，何者可以填入問號處？

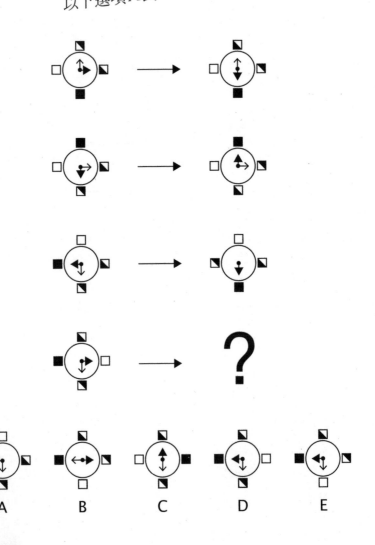

找出相異處

140

你能從下面兩張圖中
找出五個相異處嗎?

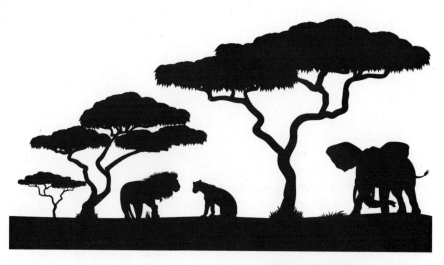

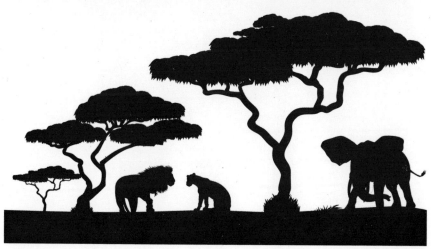

141

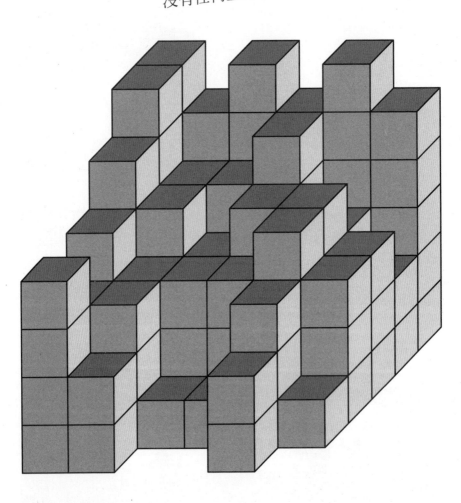

立方體難題

下圖中有多少個立方體呢？在部分立方體被移除前，
完整立方體的長寬高為 6×6×6。
沒有任何立方體是「漂浮」在半空中喔。

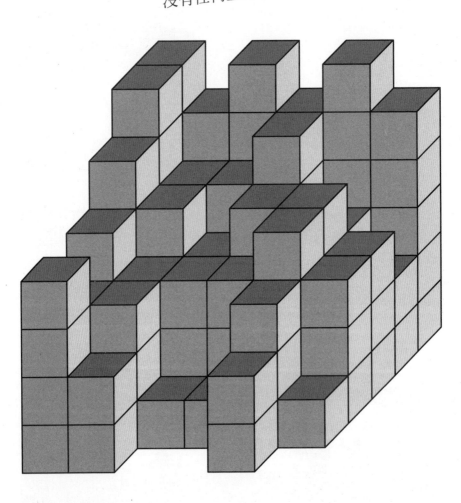

塗顏色—像素

按照對照表，將每個方格塗色，
即可顯現出隱藏的圖片。

1	1	1	1	1	1	2	2	1	1	1	1	2	2	1	1	1	1	1	2
1	2	1	1	1	1	2	2	2	3	1	1	3	2	3	1	1	1	2	3
2	3	2	4	1	1	2	3	2	2	1	4	2	3	2	1	1	1	3	2
2	3	5	6	4	6	7	3	8	5	4	6	8	3	7	1	4	4	2	8
3	2	2	6	4	6	3	7	3	5	4	6	7	3	5	6	6	4	7	3
3	7	2	6	4	6	7	8	3	3	4	6	3	8	5	6	4	6	7	5
7	5	5	4	6	6	7	7	3	5	6	6	3	7	5	6	6	6	7	7
7	8	3	4	6	6	7	3	8	5	6	6	3	7	7	6	6	6	7	3
7	5	5	4	6	6	7	3	5	5	6	6	7	7	7	6	6	6	7	3
8	5	2	4	6	6	7	3	5	6	6	6	7	5	6	6	6	6	7	5
7	5	7	6	6	6	7	7	3	5	6	6	5	5	7	6	6	6	7	5
7	5	7	6	4	6	7	7	5	6	7	6	6	5	7	7	4	6	6	7
7	7	5	6	4	6	7	5	5	7	6	6	5	7	7	4	6	6	7	5
7	7	5	6	6	6	7	5	5	5	6	6	5	7	6	6	6	7	5	
7	5	5	6	6	6	7	5	7	5	6	6	5	5	6	6	4	6	4	7
7	5	5	6	4	6	7	5	7	7	6	4	7	7	5	6	4	6	4	7
8	7	4	4	6	7	7	7	7	4	4	7	7	4	4	4	4	4	4	4
7	8	4	4	4	4	7	7	4	4	4	4	4	4	4	4	4	1	1	
4	4	4	1	1	4	4	4	4	4	4	4	1	1	1	1	1	1		
1	1	1	1	1	1	1	1	1	1	1	1	1	1	1	1	1	1	1	

1——淺藍色　　　5——深綠色

2——淺綠色　　　6——藍色

3——綠色　　　　7——深灰色

4——白色　　　　8——咖啡色

將數字從 1 開始（星號處）由小到大以直線連接起來，
揭露出隱藏的圖片。

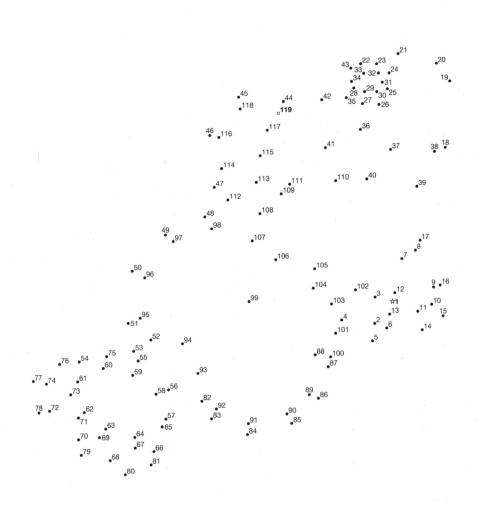

144

如欲完成下方圖案規則，
空格內應填入下列選項
A到E之中的哪一張圖片？

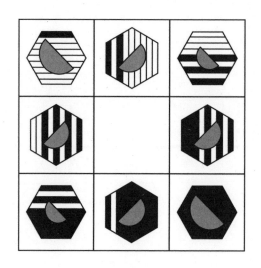

 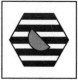 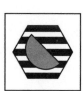 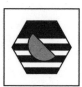 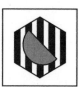

A B C D E

迷宮—多角形

找到離開迷宮的路。

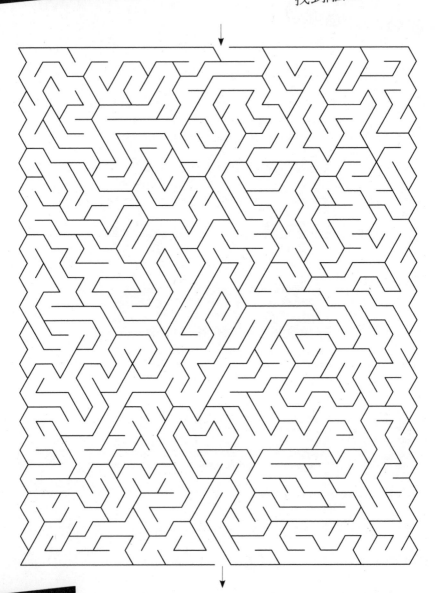

序列題

要完成序列，
下列選項A到E之中應選擇何者
來取代問號？

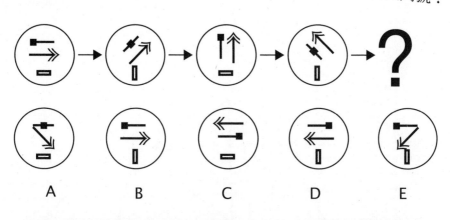

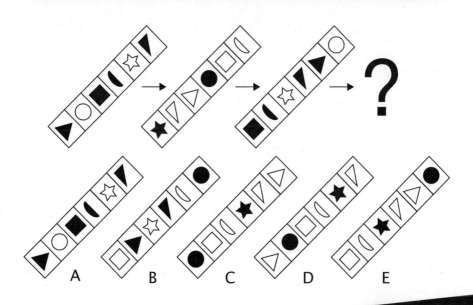

數形狀

你可以在下圖中找到多少個三角形呢？
要包含重疊處產生的三角形喔。

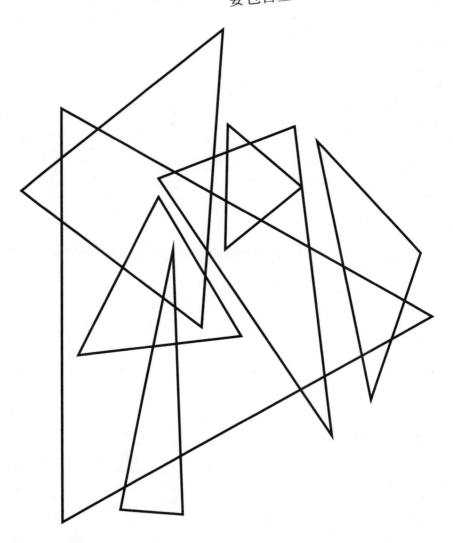

把成對的騎車圖片配成一對。

A

B

C

D

E

F

找出異類

找出每一列中與規則不符的圖片。

| A | B | C | D | E |

| A | B | C | D | E |

| A | B | C | D | E |

下圖A到D中，剪下哪一張
可以摺成最上圖的模樣？

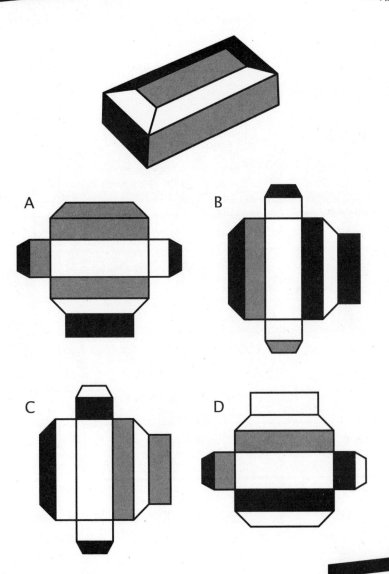

A

B

C

D

151

立方體難題

下圖中有多少個立方體呢？在部分立方體被移除前，
完整立方體的長寬高為 6×6×6。
沒有任何立方體是「漂浮」在半空中喔。

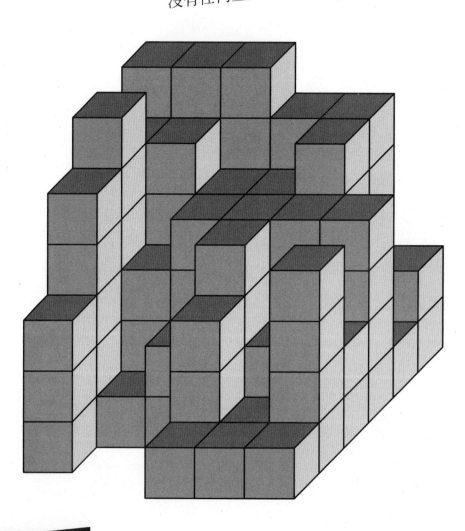

再次轉換

以下選項 A 到 E 之中，
何者可以填入問號處？
冒號右邊的規則需與冒號左邊相符。

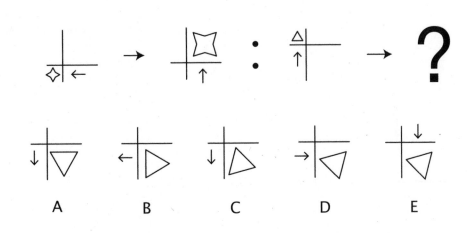

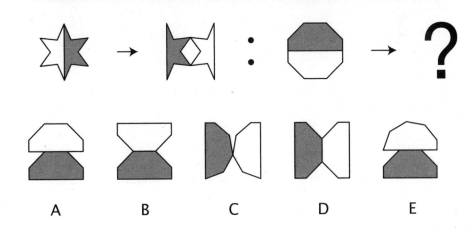

破解密碼

破解用來描述下列各圖的密碼，
於第二排的辨識碼中將正確的辨識碼圈出。

 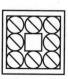 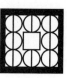

LFR ESR NBY EFY LUY

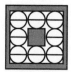 = EUY LBR NSR NFR LSY

QCA NZK NPA SZK SCK

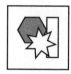 = NPK SZK NZA QCK QZA

鏡像圖片

下圖A到D中，
哪一張圖片是正確鏡像圖？

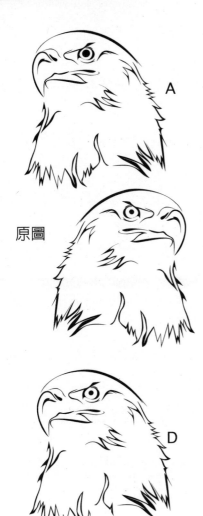

原圖

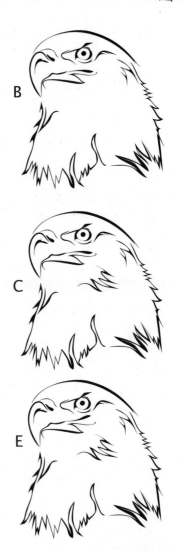

A

B

C

D

E

描圖紙挑戰

若將上方圖片沿著虛線摺起，
會出現下列A到E選項中的哪一張圖呢？
想像圖片是畫在透明描圖紙上面。

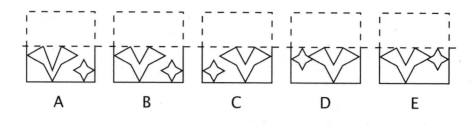

A　　B　　C　　D　　E

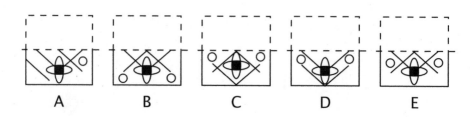

A　　B　　C　　D　　E

若從箭頭處觀看指定立體物件，
看到的景象應符合下圖
A到D中的哪一張？

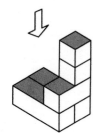

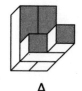

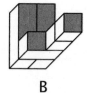

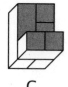

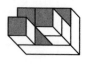

A B C D

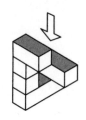

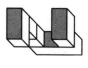

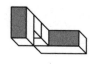

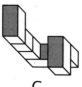

A B C D

157

立方體難題

下圖中有多少個立方體呢？在部分立方體被移除前，
完整立方體的長寬高為 6×6×6。
沒有任何立方體是「漂浮」在半空中喔。

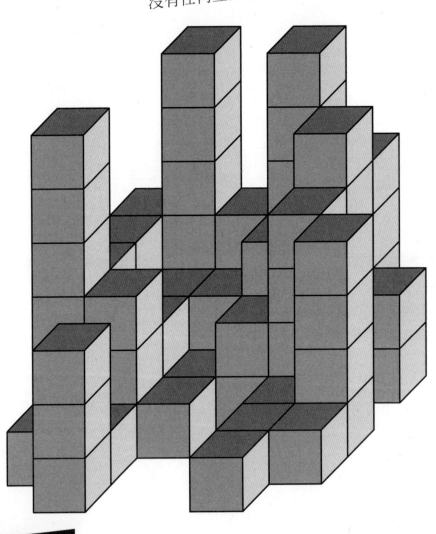

再次轉換

以下選項A到E之中，
何者可以填入問號處？
冒號右邊的規則需與冒號左邊相符。

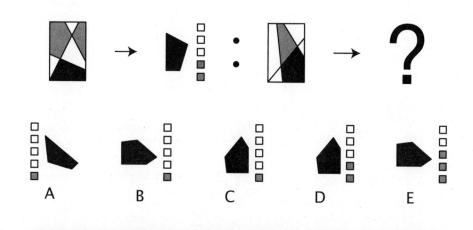

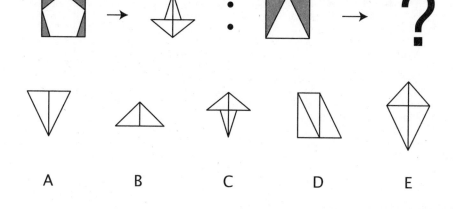

完成圖案

如欲完成下方圖案規則，
空白三角形處應填入 A 到 E 之中的哪一張圖片？

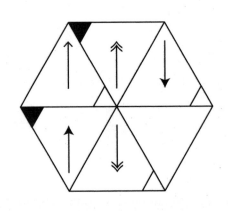

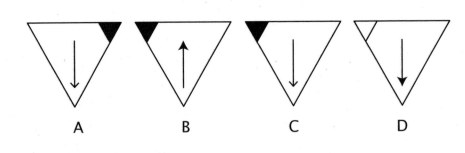

A B C D

若從箭頭處觀看指定立體物件，
看到的景象應符合下圖
A到D中的哪一張？

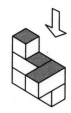

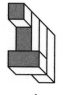 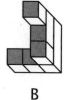 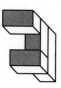

A B C D

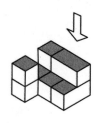

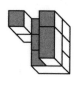 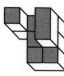 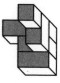 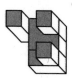

A B C D

1

57 個正方形和長方形

2

A-F, B-D, C-E

3

45 個立方體

4

漢堡：

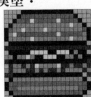

5

B

6

C

A

7

VS—第一個字母代表長方形的顏色（V＝黑色，P＝白色）。第二個字母代表的是長方形的方向（B＝橫向，S＝直向，N＝斜對角）。

URO—第一個字母是星星底下是什麼圖案（U＝圓圈，A＝方形，T＝五角形）。第二個字母是星星的顏色（R＝灰色，M＝白色）。第三個字母是背景圖案的顏色（E＝黑色，O＝白色）。

8

C

9

帆船：

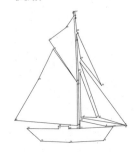

解答

10

D—星星組成的序列可以從左到右、從上到下來看。每一格都會逆時針轉動45度才會變成下一格。沿著格子四個角落的形狀會以順時針方向，每次移動到下一個格子，形狀也會換到下一個角落。

11

D—這是唯一一張箭頭指著星星而不是背向星星的圖。

A—其他圖的灰色區域裡的圈圈，都比該圖中多角形的角數量少一。

E—只有此圖中的螺旋旋是順時針方向。

12

A

13

C

14

D

B

15

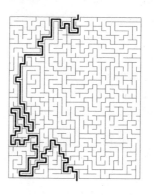

16

A—每一個步驟都增加星星的一個角，也將內部多邊形增加一邊。

A —圖中兩個三角形裡，有一個停留不動，另一個則以不動的三角形的左下角爲定點，整個三角形隨著每個步驟，將三個角順時針轉動45度。兩個三角形分別都有一個圓形與之銜接，每個圓形皆以順時針方向在所屬三角形的三個尖角之間移動。

17

A—此立方體的上方面和側面被互換了。

18

A-C, B-H, D-F, E-G

19

D

20

A

B

21

66 個正方形和長方形

22

A-D, B-E, C-F

23

蝴蝶：

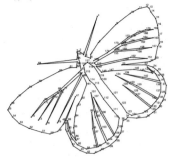

24

A—序列中的正方形可從左至右、從上到下來看。序列從第一張圖開始，在180度垂

直反射圖像和180度旋轉圖像之間交替。圖片變成反射圖的時候，會增加一個灰色的圓點。

25

C—此圖為唯一具有六個區塊的圖片。

E—此圖中的多邊形較小，角數加總不等於15。

C—僅此圖含有各邊不等長的多邊形。

26

C

27

UFL—第一個字母代表白色處的形狀（O＝星形，R＝三角形，U＝橢圓形）。第二個字母代表正方形的顏色（G＝黑色，E＝灰色，F＝白色）。第三個字母代表正方形的位置（L＝在第一個字母代表的形狀裡，B＝在第一個字母代表的形狀外）。

EJH—第一個字母代表的是這個形狀的方向（E＝轉動過的正方形在沒轉動的正方形上方，N＝轉動過的正方形在沒轉動的正方形下方，S＝轉動過的正方形在沒轉動的正方形左邊，O＝轉動過的正方形在沒轉動的正方形右邊）。第二個字母表示穿過轉動過的正方形的那條線是虛線還是實線（C＝虛線，J＝實線）。最後一個字母代表的是星星有幾個角（X＝5，H＝6）。

28

B

29

E—A的上方面有誤，B的前面和側面位置互換了，C的上方面轉動方向有誤，D有一面未出現在展開圖上。

30

B和F

31

C

A

D

32

A

D

33

34個立方體

34

地球：

35

D

B

36

A

C

37

B

D

解答

38

蘋果樹：

39

A:

B:

40

E
D

41

A

42

D
E

43

B
C
D

44

B
D

45

C—左邊的格子裡都有一個較
小圖形的邊數是另一個小圖
形的兩倍。這兩個圖形會重
疊在一起，出現在右邊格子

A:

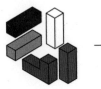 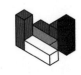

的中間，剩下兩個圖形則會
被塗上黑色。

46

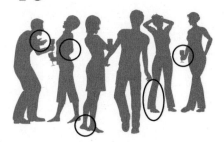

48

B
D

49

C
A
B

47

D:

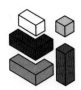

50

B
E

51

C
D

解答

52

山稜風景圖：

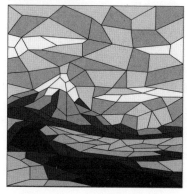

53

43個正方形和長方形

54

A－F，B－C，D－E

55

A—B圖的前面和側面位置互換
了，C的側面有誤，D的前面
和側面位置互換了，E有一
面未出現在展開圖上。

56

C和D

57

大衣：

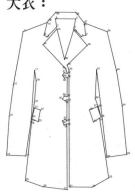

58

D—每一行和每一列的圖片中
加總都有九個白色多邊形。
每一個方格裡面也都有兩個
上色的多邊形，其中之一會
是圓形，另一個則是以棋盤
式規則，輪流為五角形或三
角形。

60

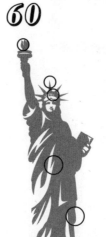

59

B—左側的方格中的小正方形
　　數量，與右側外面那個多邊
　　形的邊數相同。若左側塗黑
　　的小正方形的數量爲奇數，
　　那右側中央的方形就會是黑
　　色。若左側塗黑的小正方形
　　的數量爲偶數，那右側中央
　　的正方形就會是白色。

61

C—此立方體的前面和側面被
　　互換了。

62

A—**H**，**B**—**E**，**C**—**F**，**D**—**G**

63

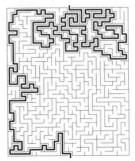

解答

64

B—圓圈裡的箭頭符號每進入下一步驟就會轉動180度，長方形則會橫跨圓形，由右到左平移。

A—形狀的順序維持不辨，但是空格會隨步驟推進由右側移動至左側，塗黑的形狀則隨著步驟推進由左側移動至右側。

65

F

66

D—星星塗色的規則相反，每個星星的尖角減少一個。星星被重新排成直排而非橫排。

B——三個多邊形被攤開來，以直線排列，重疊的規則是最大的排最上面，最小的排最下面。塗灰和塗黑的多邊形互換了位置。

67

螃蟹：

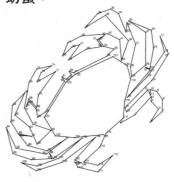

68

C—若將每個方格都朝逆時針方向轉動90度，實線和虛線就可連起來形成貫穿所有方

格的連續線條。不見的那一格，若同步轉動的話就可以完成整張圖片。

被移除了一個，右手邊的多邊形比左手多邊形多了一邊。

69

A

E

70

B

D

71

121個正方形和長方形

72

A−D，B−E，C−F

73

B—左手邊的多邊形裡的圓點

74

連起來的正方形看起來變形了。

75

56個立方體

76

花朵：

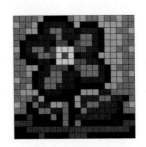

解答

77

B—左圖中沒有裝飾的正方形的顏色出現黑色或白色的變化，並且轉變成右圖中的左右兩側的兩個小的正方形另外兩個正方形於右圖中央處重疊，其中有眼睛圖樣的正方形一定置於下方。有眼睛圖樣的正方形也一定會轉動90度。

78

橫向的長方形中，最上方的那一個與直向的大小一樣。

79

雛菊：

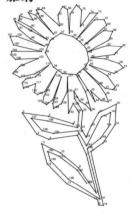

80

E—網格上的所有圖形都是正中間那張圖的位置做鏡像反射，對應的規則是以垂直、水平或對角的鏡像線產生（例如右上方的方塊就是沿著一條從最上排中間方塊到中間排最右邊的方塊走的斜線，與中間方塊圖片鏡像對應而成。）

81

A—B圖的前面轉動方向不對，
C的前面有誤，D有一面未出
現在展開圖上，E的前面和
側面位置互換了。

82

A和B

83

B：

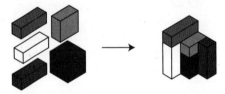

D：

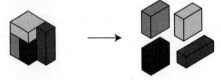

84

D

C

85

D—每個圖案都有不同的改
變：正方形被兩條互相垂直
對角線貫穿，黑色的圓形被
一條水平線和一條垂直線貫
穿，三角形從正中間被一條
水平線或垂直線一分為二。
所有的線條都起始與中止於
表格圖的兩端，不過會跳過
含有白色圓形的格子。

解答

86

畫出來的線條雖然是平行線，
看起來卻像是被彎曲了。

87

A─本圖是唯一一張箭頭數量
　與多邊形的邊數不相符的圖
　片。

C─本圖是唯一一張沒有一整
　行或一整列三格都被上色的
　網格圖。

B─本圖是唯一一張僅含一個
　灰色圖形的圖片。

88

D

89

B

C

90

小狗：

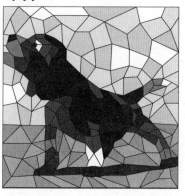

91

A

D

C

96

兩個正方形一樣大,只是上面那個看起來比較大。

97

21個三角形

98

A－F,B－D,C－E

99

B

C

100

A

A

92

C

C

93

C

B

94

B

A

95

C—左邊圖片中被一分爲二的那個圖形,會成爲右邊圖片中的大圖形,包圍一個圓形,並且也會成爲塗黑的圖片。

101

燭台:

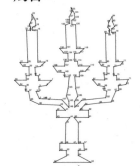

解答

102

B—從左上角到右下角的每條對角線上的灰色小橢圓形都是相同的，環繞網格的邊緣以形成三個獨立的對角線。每個方塊的剩餘部分形成一個序列，從左到右，從上到下閱讀。大橢圓的兩個相鄰區域每往前推動一格，就會改變顏色，以順時針方向圍繞圓圈推動，在灰色與白色間切換。每推動一格，中間的箭頭就會轉動，指向前一個格子中灰色小橢圓形的位置。

103

42個立方體

104

狐狸：

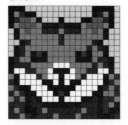

105

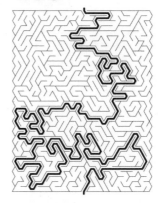

106

B—黑色正方形會隨著步驟推進，以順時鐘方向沿著外圈的線移動。黑色正方形移開後，前一個步驟停留的位置會增加一條黑線。每推進

C：

一個步驟，與圓形相交的那條線會以順時鐘方向轉動90度。

B—每推進一個步驟，兩個塗黑的正方形就會往右移動一列，並且隨之從中間兩格與外側兩格這兩組呈現方式切換。每推進一個步驟，星星就會往下移動一格，並往右移動兩格。圓形往下移動一格，往右移動三格。任何形狀一旦移動到網格外，就會從網格另一頭的同一行或同一列跑出來。

108

C
B

109

D
B

110

草莓：

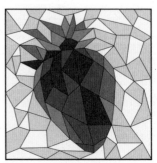

107

A：

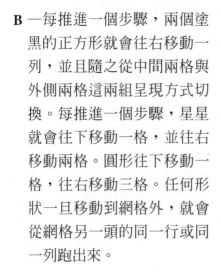

解答

一直排裡的位置都是同一個水平位置。

113

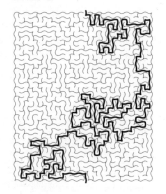

111
壁虎：

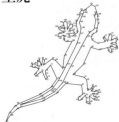

112

E—閱讀順序為左到右，上到下，灰色的條紋隨著步驟推進，以順時鐘方向轉動45度。最上面一排的星星有六個角，中間那排是五個角，最下排是七個角。左邊的直排，從左邊第一格到中間格子移動的時候，圖片會朝順時鐘方向轉動90度，然後在右邊那個直排出現的圖片需與中間那格垂直對稱。灰色圓形在每一橫排裡的位置則都是同一個垂直位置。在每

114

A—隨著每一個步驟推進，星星圖案就會減少一個角。從圓圈最上方出發的黑點也會沿著圓形，以順時鐘方向往前推進兩個位置，另一個黑點則隨著每一個步驟推進，以順時鐘方向往前推進一個位置。

C—畫面隨著每一個步驟推進，會以順時鐘方向轉動90

度。黑點以閃電的路線往斜
對角移動，兩個圈圈的圖案
則會沿著圖案順序，以順時
鐘方向往前移動。

115

D—網格上右側有幾個星星符
號代表的是叉叉要往上移動
幾格，每一個圓形符號則代
表叉叉要往右移動一格。

116

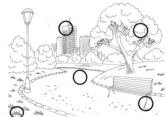

117

E

A

118

岩石間有小溪流：

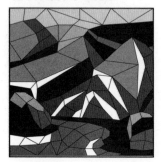

119

B—此立方體的前面和側面被
互換了。

120

A－G，B－F，C－D，E－H

121

高跟鞋：

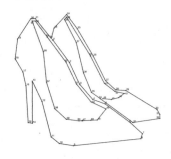

解答

122

A—整張網格上的圓形都是沿著左上到右下的對角線對稱位置排列。虛線對角線隨著每一個步驟的推進會換方向，順序是從網格的左到右，上到下。圓形裡面的灰色圖形的規則順序如下：五角形、空白、星星、長方形、星星，如此重複。

123

E

124

E—每一個圖形都被切割成兩個一模一樣的形狀，兩個形狀的邊數加總相等。切割出來的兩個圖形中，左邊那一個會跟原本的圖形的左圖一樣顏色，右邊的那一個會跟原本的圖形的右圖一樣顏色。

C—一樣顏色的圖形會被以中心點交疊的方式合併在一起，形成新的圖形。

125

LIK—第一個字母是所有圖案的位置（H＝左下角，L＝右上角）。第二個字母是角落那個正方形的顏色（W＝黑色，I＝白色，J＝灰色）。第三個字母是箭頭的類型（K＝實心，M＝兩條線）。

CQ—第一個字母是中間那個圓形的顏色（C＝黑色，Y＝白色）。第二個字母是圓形的位置（D＝中間，Q＝右上，N＝左上）。

解答

126

A

127

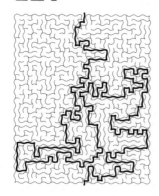

128

E—黑點會按照逆時鐘方向沿著圓形移動，每一個步驟移動一個位置。黑色長方形也一樣，不過是順時鐘方向移動。中間的三角形隨著步驟推進，以順時鐘方向每次轉動45度。

E—正中間的箭頭隨著步驟推進，以順時鐘方向每次轉動45度。黑色點點會在裡面的那個正方形裡面按照順時鐘方向，於四個角落移動。每推進一個步驟，「Z」字符號會按照順時鐘方向，沿著外圈方格往前移動一格，扭轉符號則按照順時鐘方向沿著外圈方格往前移動兩格。

129

35個立方體

130

河邊的樹：

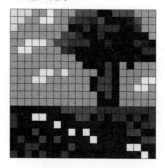

解答

會按照順時鐘方向，從一個角落移動到下一個角落去，順序是從左到右，從上到下。

131

A—B的側面有誤，C的上方面轉動方向有誤，D的前面和側面互換了，E有一面未出現在展開圖上。

132

B和F

133

楓葉：

134

B—除了粗體十字架以外，整張網格圖沿著網格圖中間水平線互相對稱。每推進一個步驟，方格角落的十字架都

135

A—此立方體的前面和上方面被互換了。

136

A−F，B−H，C−G，D−E

137

B

E

138

站在樹枝上的鸚鵡：

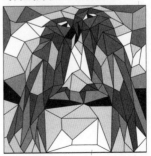

解答

142

瀑布：

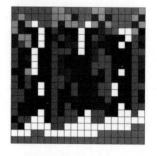

139

E—左手邊的每一張圖中的兩個箭頭都指向兩個正方形，這兩個正方形會在右手邊的圖片中換位置。實心箭頭在右手邊的圖片中會變成指向實心黑色正方形。

143

小丑魚：

140

144

C—畫面中的正方形形成一個序列，順序從左到右，從上到下。每次往前推進一格，灰色半圓形就會是前一格的半圓形的垂直反射圖，大小

141

120個立方體

解答

變換的順序非別是大、中、小、中、大，如此類推。每一個步驟中的六邊形裡的條紋會有一條被塗成黑色，塗色的規律有間隔交替，一次塗黑一條，直到最後所有條紋都被塗黑為止。六角形隨著每一個步驟推進，會以逆時鐘方向轉動90度。

以逆時鐘方向每次轉動45度。黑色正方形在第一步驟後就移動到線條正中間，然後移動到線條另一頭，再回到線條正中間，然後又回到開始的位置，如此重複。圓形下方的長方形隨著步驟推進，每次轉動90度。

D—隨著步驟推進，每一個形狀都從黑色變成白色，或從白色變成黑色。圖形的位置會循環，每個步驟都往上移動兩格，到了網格頂部以後就會從底部再循環回來。

145

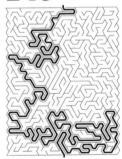

146

C—兩條線隨著步驟推進，會

147

27個三角形

148

A–C，B–F，D–E

149

D—這是唯一一張由兩個沒有

重疊的多邊形拼湊起來的圖片（因此也是唯一一張沒有兩個灰色區域的圖片）。

A—這是唯一一張沒有出現轉變方向的正方形的圖片。

D—這是唯一一張不是由五個圈圈，而是由六個圈圈組成的圖片。

150
C

151
109個立方體

152
D—在最小面積裡的多邊形移動到最大面積的範圍中，然後大小被放大，還被轉動45度。箭頭會轉動方向來指著多邊形。

B—兩個不同色的部位交換了位置。

153
NSR—第一個字母代表的是外框的顏色（L＝黑色，E＝白色，N＝灰色）。第二個字母是圓形中線條的位置（S＝水平的，U＝垂直的，F＝左上到右下，B＝右上到左下）。最後一個字母代表的是中間那個空格的顏色（R＝灰色，Y＝白色）。

QZA—第一個字母決定哪一個形狀被塗成灰色（Q＝六角形，N＝長方形，S＝星星）。第二個字母決定哪一個形狀排在最前面（P＝六角形，C＝長方形，Z＝星星）。最後一個字母是長方形的方向（A＝垂直，K＝水平）。

解答

長方形中所含的灰色及白色圖形數量相符。

A—灰色的形狀被獨立出來後合併在一起，並且換成了白色。

154

C

155

B

E

156

B

D

157

74個立方體

158

B—黑色的圖片被從長方形上面剪下來，並且按照順時鐘方向轉動了90度。小的灰色、白色正方形數量分別與

159

C—如果把上面一整排的圖形轉動180度，並且放置到下排，白色三角形和黑色三角形也互換顏色，那麼下面一排的三個三角形與上面那排的三個三角形就會一模一樣。

160

C

A

Creative 171

視覺思考練習題：
160個增強腦力的解謎遊戲

作　　者｜葛瑞斯‧摩爾
譯　　者｜翁雅如

出 版 者｜大田出版有限公司
台北市一〇四四五中山北路二段二十六巷二號二樓
E - m a i l｜titan@morningstar.com.tw　http：//www.titan3.com.tw
編輯部專線｜(02) 2562-1383　傳真：(02) 2581-8761

總 編 輯｜莊培園
副總編輯｜蔡鳳儀
行銷編輯｜陳映璇
行政編輯｜林珈羽
校　　對｜金文蕙／翁雅如

初　　刷｜二〇二二年二月一日　定價：二九〇元

網路書店｜http://www.morningstar.com.tw（晨星網路書店）
TEL：04-2359-5819　FAX：04-2359-5493
購書 E-mail｜service@morningstar.com.tw
郵政劃撥｜15060393（知己圖書股份有限公司）
印　　刷｜上好印刷股份有限公司
國際書碼｜978-986-179-702-1　CIP：997/110017722

① 填回函雙重禮
① 立即送購書優惠券
② 抽獎小禮物

國家圖書館出版品預行編目資料

視覺思考練習題：160個增強腦力的解謎遊
戲／葛瑞斯‧摩爾著；翁雅如譯．
──初版──臺北市：大田，2022.2
面；公分．──（Creative；171）

ISBN 978-986-179-702-1（平裝）

997　　　　　　　　　　　　　　110017722